不准畫太好

太好

人氣YouTuber的4大繪圖障礙破解術

齋藤直葵
Saitonaoki

前言

翻開這本書的你，腦中一定有過這些念頭：

「我想畫出好圖。」

可是，「畫好圖」究竟是什麼意思呢？

你為什麼會想要畫得更好呢？

我認為，圖畫是一種讓感動成形的技術。圖畫可以在一瞬間傳達印象。在漫畫、動畫、繪本、小說當中，圖畫都是不可或缺的一個要素。圖畫是可以在一瞬間擄獲觀看者的心、引人入勝的絕佳表現手法。

而你一定也是深深著迷於圖畫的魅力，才會湧現「我也想要創造出這種感動！」的想法吧。

「畫出好圖」就是將感動傳達給大家，這是一件非常棒的事。

但是翻開這本書的讀者當中，一定有很多人煩惱自己沒辦法將內心的感動，用形式好好表達出來吧。

2

雖然努力畫圖很值得肯定，但就是畫得不太好，或是好不容易畫好的作品卻曾經遭人嫌棄，因此認為「我沒有才能」而放棄畫圖的人，應該也不少。不過，我有話想告訴這些人。

畫圖跟才能一點關係也沒有。

圖畫隱含的力量並不是來自才能，而是取決於你內心究竟有多麼感動。我成為專業插畫師已經大約也有二十年，途中也遭遇過各種困境，而我在面對這段時期的過程中，我得出了一個想法。

那就是當我們下定決心要畫出好圖、踏出第一步時，應當注重的不是「要畫得更好」，而是恰恰相反！要告訴自己：「不要想畫得太好！」

別苛責無法畫好圖的自己，而是要為比昨天進步的自己更加倍、加倍地感動——這才是最重要的事。將你想要傳達的感動繪製成形，在創作表現中收穫喜悅。這就是我的心願。

希望各位都能讀完這本書，得到「讓自己的心意成形的能力」。

CONTENTS

CHAPTER

4

以Ｑ＆Ａ介紹繪圖相關的煩惱和解決方法

CHAPTER 1
繪畫導引導

透過插圖和圖解說明重點。

各個項目介紹的煩惱和回答。

登場角色

齋藤直葵的原創人物。

● 小渚 ●

外表冷靜又有邏輯的熱血女子！不愛說話，容易招人誤會。

● 田中 ●

不怎麼重視理論，有天才的氣質！只是做事有點三分鐘熱度。

我們會介紹提升畫技的重點和訣竅喔！

● 小K ●

活潑的女生。最愛挑戰新事物！但有時可能會衝過頭不顧後果？

1

圖畫得很爛

初學者想學畫時，該從哪裡開始才好呢？
我是不是很不會畫圖……？
該怎麼做才能堅持畫完一張圖呢？
這一章就來介紹「畫不好」的煩惱和解決之道。

初學者該從什麼開始練習？

不必練習！

以前曾經有人問過我這個問題：

「我從來沒有畫過圖，要從什麼開始練習才好呢？」

大多數人都不討厭畫圖，但他們之所以沒有畫過圖，通常都是因為他們以為「如果沒有好好打穩基礎，**就不能畫作品**」。但這是誤會一場。

我的答案是：「**基礎以後再學！**」

比起練習基礎，初學者剛開始還有一件非做不可的事，那就是**要比任何人都喜歡畫圖**。

畫圖最令人感到快樂的事，是用自己喜歡的畫法、隨心所欲畫出自己喜歡的東西。

我想畫圖，該從哪裡開始呢？

要喜歡上畫圖這件事！

✕ 練習

○ 畫自己喜歡
的東西

畫圖好難喔……

下次再畫！

然後，把自己的作品拿給身邊的人看，或是應該懂得欣賞的人看，聽到對方說「你會畫這個啊，好厲害喔！」得到對方開心或驚奇的反應。

這就是我最早的起跑點。

我在念小學的時候很喜歡《七龍珠》（鳥山明著／東立出版社），每次雜誌發行時我都會馬上跑去買，臨摹裡面我覺得最帥氣的頁面或格子，拿去向班上的同學炫耀。因為那是我在小學時臨摹的圖畫，現在看來根本不能聲稱「這是我的作品！」但是當時我是為了讓身邊的人樂在其中才畫的，所以才會當成自己的作品向朋友發表。

「我想用自己畫的圖讓別人開心！」

我現在從事插畫的工作，不過我繪製作品的原動力和小學的時候並沒有分別。

就算只是一幅小作品也好，希望大家都能累積很多快樂畫圖的經驗。

畢竟這個門檻再低也沒有關係。

Q 初學者該怎麼畫圖呢？

A 初學者不要想著畫圖！

經常有人問我：「我會用電腦繪圖，但總是很猶豫到底該不該用軟體功能和素材來偷懶。」

答案很簡單，就全部用下去吧！

不如說，**愈是沒有經驗的初學者，我愈鼓勵**「圖不要用畫的，要用做的！」

我這裡所說的「畫圖」，是用基本的筆畫線、上色、完稿這種「只靠自己的實力」畫出一張圖的意思。

相較之下。「**做圖**」是只要有需求，就可以任意使用變形、複製貼上，或是其他各式各樣的軟體功能，**仰賴軟體的功能來完成作品**的作法。

尤其是初學者，利用軟體功能和素材來做圖，才會進步神速。我這麼說的根據有以下三點。

圖不要畫，要「用做的」！

1.重點在目的

不要太堅持
「畫」這個手法，
要聚焦在
「讓人樂在其中」的目的。

2.想像優先

先用軟體功能
做出理想中的完成圖！

3.拓展表現的幅度

嘗試新功能和技術，
可以孕育出新的表現。

1 畫圖要進步，最重要的是目的

閱讀這本書的人應該都有個共同的想法，就是「想要畫得更好」吧？

為什麼你會想要畫得更好呢？應該是因為想要把「讓別人更享受自己畫的圖」這份禮物，送給正在觀賞自己作品的人吧？

假如你是只為了自己畫圖，那就算畫得不夠好也沒有關係。不必顧慮那些、隨心所欲畫圖的感覺肯定比較爽快。

繪圖最重要的目的，是為了讓觀看者樂在其中。

既然如此，只要觀看者感到開心，那麼用什麼方法都無所謂了吧？

話說回來，我們的行為，多半都利用了某個人發明出來的技術。

電腦當然不用說，就連我們手繪時使用的紙和鉛筆也是一樣。發明這些技術的人，肯定也是想要讓更多人使用才會開發的。不必堅持在自己的實力範圍內畫圖，而是應該儘量利用這些技術。

別拘泥於用「畫」這個方法，而是要聚焦在「讓人開心」的目的上。

2 想像優先，畫技以後再說

話雖如此，我並不是建議大家「放棄畫圖」。但是，**畫技並不是想要提升就能提升的能力，**反而是**後來才會培養而成的能力。**

那麼，**一開始最需要提升的，就是想像力。**

這裡所謂的想像力，就是在腦海裡建構最終完成圖的能力。

舉例來說，不曉得大家是否都有這種經驗，在小時候練習騎腳踏車，只靠自己一個人怎麼練都練不好，就快要放棄時，卻在看見眼前已經學會騎車的朋友身影後，馬上就學會了。這並不是自己的技術突然提升的關係，而是學會「想像」以後所得到的結果。

要提升技術，最有效的方法就是掌握「做到」的感覺。如果沒有人做給你看，你就無法得到理想中的形象。憑著單純的勞動、**不依賴別人即可得到想像力的方法，就是運用軟體功能。**

製作插畫最簡單易懂的例子，就是「變形功能」了吧。

運用「變形功能」，試著幫在意的部分改變形狀，必定會調整出自己覺得最好的形狀。也就是可以自己獨力修正歪斜的草圖。

利用軟體功能修正自己作畫的不良習性，以後就算不使用工具，也能漸漸畫出比例均衡的圖，也就是有助於提升畫技。像這樣要求自己先製作出想像中的形象，畫技隨後再培養，理想中的形象愈明確，相對地進步速度就愈快。

③ 拓展表現的幅度

使用軟體的新功能和各種技術，會有各式各樣的發現，並且醞釀出新的表現。我也有過這樣的經驗。

大約在十年前，我試用了不同於習慣使用的主力軟體的另一個軟體，那個軟體擅長重現手繪的質感。我想說這個功能或許可以活用在作品上才會試用，但當時沒有在作品上做出什麼成果，就這麼結束了。

幾個月後，在前輩的介紹下，我有機會替知名漫畫家板垣惠介老師的漫畫《刃牙》（長鴻出版

社）上色。

我按照以往的作法完稿，但是總覺得「好像少了點什麼」，於是便大膽用了那個手繪質感的技巧，結果賭對了。

幾天後，板垣老師居然親自致電給我，希望我能幫他為新出版的《刃牙》完全版封面上色。

這真的很令我高興。

像這樣用「做」的意識嘗試並從錯誤中學習，絕不是白費工夫。

接著我就來介紹有哪些最簡便又最有效果的方法，可以嘗試「做」圖。那就是下一頁介紹的「拼臉畫法」。這個做圖方法，是將畫好的人物五官暫時分成各個不同的圖層，再試著重新組合各個部位。

組合後與原始圖比較時，最好列印出來，或是為螢幕截圖後再比對。建議使用Photoshop的歷史步驟紀錄功能，可以方便比較。

18

嘗試「做圖」的「拼臉畫法」

原始圖　　　　　　　　　　　每個部位都變形

眼睛位置較高的樣式　　　　　　眼睛位置較低的樣式

1 　依眼、鼻、口等臉部五官分成不同圖層。

2 　移動眼、鼻、口，或是放大縮小，調整出你覺得最協調的位置。

3 　做出好幾張圖以後，分別儲存成不同檔案，與原始圖比較。

不管怎麼練習就是畫得不好

試著模仿快速進步的人擁有的三個特徵吧！

我過去見過很多插畫師，有人畫得好而且速度快到嚇人，也有人不管怎麼練習就是畫不好。

起初我以為「果然才能還是有差別啊」，但這個想法其實大錯特錯！我後來才發現快速進步的人都有共同點，那就是——

3　快速進步的人會送小禮物

2　快速進步的人會假設並提出疑問

1　快速進步的人很會讚美別人

這些方法不論是誰，只要特別留意就能夠做得到。後面我就來詳細介紹吧。

1 快速進步的人很會讚美別人

換句話說，這代表他「是個能清楚看見對方優點的人」，原因只要反過來想就能理解了。

人類受到自己所說的話影響最深。即便你是要說別人「毫無用處」，但這句話聽得最清楚的人是你自己。這句話的箭頭也會指向自己，讓自己不只是在意對方的缺點，也會更加在意自己的缺點。

如此一來，不管再怎麼用功，你都會漸漸覺得「我是個沒用的人」，而變得吸收不了知識。

另一方面，經常讚美別人的人，**愈是讚美對方，就愈能看清楚對方的優點**，所以也能夠吸收對方的優點。這樣心靈會變得能夠吸收他人的優點，不只是對擁有豐富技術或知識的資深行家，就算對象是年輕人也一樣。

積極正向的詞語，箭頭也會指向自己，同時發現自己的優點、認同自己，所以能讓自己的**自信愈來愈高，變得能夠相信自己**了。

2 快速進步的人會假設並提出疑問

比方說，提這種問題就不行。

老師：「使用可動人偶就能**快速**、**輕鬆畫出角色人物喔**。」

學生A：「一定要可動人偶嗎？參考寫真集不行嗎？自己擺姿勢呢？」

我說的話可能有點重，不過會這樣反射性提問的人，很難有所成長。因為這種人**得到一分**，**就只能進步一分**。但快速成長的人，是**得到一分**，**就會進步五分**。差別就在這裡。

那麼會進步的人和不會進步的人，提問的差別在哪裡呢？

那就是**成立假設**。從剛才舉的例子當中，可以針對使用可動人偶的理由和好處是什麼，成立幾個假設。

假設1　因為立體感和空間掌握的能力，最重要的是要確認實物並重新培養。

假設2　人偶可以拿在手上任意變換姿勢，但必要時用照片描圖明明就能輕鬆畫好，老師卻特地說使用可動人偶可以「快速」畫好，所以這麼說的理由應該不是比較複雜的假設1。

另外，還可以用「輕鬆」這個關鍵字思考一下替代方案。能代替可動人偶的有⋯

方案 1　網路搜尋

方案 2　請朋友或家人擺姿勢

方案 3　用軟橡皮擦或黏土，當場做出立體人偶

這麼一想，會發現「網路上不見得能查到自己要的姿勢，用黏土做又太麻煩。用可動人偶就可以輕鬆確認姿勢」，於是就能理解老師的意圖了。

提問時，要先假設對方的意圖是什麼，可能的話再思考替代方案並提出疑問。大家可以先試著提問看看。比方說：「如果是為了輕鬆確認姿勢的話，我覺得能用３Ｄ建模確認姿勢的應用程式也很實用，你覺得怎樣？」

其實，提問本身並沒有那麼重要。

因為並不存在唯一絕對正確的資訊。更重要的是，**你為了提問而成立的假設和替代方案的數量，這才能加快你進步的速度。**

③ 快速進步的人會送小禮物

我經常聽到有人煩惱「發表作品都沒有人回應」。其中一個原因就是細節畫得太多、想要畫出傑作的心態。這種集大成式的畫法或許很有野心，但是對於成長毫無幫助。

追根究底，作者要是技術不足，就很難讓人留意到這件大作，或是接收到圖畫所傳達出的訊息。人對於很難懂的事物，都不太會感覺到其中的趣味，反而是一眼就能看出圖畫主旨的作品，或是一目瞭然的作品更能吸引大家的興趣。

那麼，哪一種圖畫更能將訊息傳達給觀看者，又能幫助自己進步呢？那就是用你現在的實力花大約四～八小時畫出來的圖畫。

別想著要畫曠世鉅作，而是用大約一天的時間畫好，想成是送一件大小剛好方便對方順手帶回家的禮物（作品），只要用這種心態來畫，你的訊息就能傳達出去，而且應該也能得到「這張圖畫得不錯」的回饋。這樣日積月累下來，就能幫助你進步。

無法好好畫完一張圖

「總覺得不太滿意我現在在畫的圖啊，但是就此放棄好像又不對……」你是不是也有過這種經驗呢？

重點在於細分各項作業！

我能夠體會在作畫途中一旦畫得不順手，就會很想乾脆丟筆不畫的心情。但是，**半途而廢對於畫圖的人來說是致命傷。**

要是半途而廢，你過去花費在繪圖上的時間、勞力和幹勁，全部都等同於丟進水溝裡。

一鼓作氣解決這個煩惱的方法、**絕對能把圖畫好畫完的方法，就在這裡！**那就是**將繪圖細分成以下三道工程！**

細分繪圖工程！

按部就班慢慢畫下去吧！

打草稿前	草稿	清稿
決定主題	簡易草稿	稿子修整乾淨
↓	↓	↓
決定要畫什麼	收集資料	增加「優點」
↓	↓	
尋找參考作品	草稿	
	↓	
	彩色草稿	
1	**2**	**3**

只要這樣就能進步！

1 打草稿以前先細分工程

其實，在打草稿以前的工程非常重要。

如果沒有扎實進行這項工程，會有很高的機率畫到一半就放棄，千萬要注意。

打草稿以前要做的事，簡單說就是「塑造形象」。

也就是**決定作品的目的地**。如果不確定目的地就埋頭猛衝，最後哪裡也到不了，中途就會因為搞不清楚目的地而放棄，換言之就是放棄畫下去。

首先，要**決定主題**。剛開始要盡可能確定**一句話就能表達的主題**。

其次是**決定要畫什麼**。思考畫什麼東西**最能表現出這個主題**。

接下來，要**尋找參考作品**。特別是初學者，要先找出自己想要當作榜樣的圖畫。一定要確定作品的最終目的地、終點。

打草稿以前該做的事

1. 決定主題

決定好一句話
就能表達的主題

要畫
「歡樂的圖」嗎？

2. 要畫什麼

別增加太多
要畫的元素

畫成遊戲風
插圖吧！

順便加上哭泣
的場面……

3. 參考作品

尋找當作榜樣的
目標作品

要多找幾幅喔！

搜尋

2 細分草稿

終於要開始進入製圖的工程了。

首先來畫簡易草稿。這裡的小目標是**呈現出「有多想畫」**。總之就是全心全意專注於激發「我想畫這個！」的情緒。

透視？人體結構？這些通通不要管！

我建議的作法是，用鉛筆畫一張小小的圖。這樣可以大幅降低開始畫圖時的心理門檻。推薦用沒有削得太尖、約2B或3B的軟鉛筆來畫。

雖然我很想說接下來就是打草稿，不過這裡還是要先來**收集資料**。

敵方陰影

簡易草稿。大小為寬2.5cm、長3.5cm左右，畫出4～5張設計草稿，可以的話，最理想的作法是從中挑選出兩幅。

「我想畫這種手勢，但是沒有資料就無從下手啊」，簡易草稿畫出的形象有多具體，不清楚的部分也會隨之更具體。要是直接開始動手畫，肯定每次都會受挫。所以，這個階段才會需要收集資料。

接著才是打草稿。這一步的小目標是**激發出「更多想畫的情緒」**。

這時要稍微注意一下透視和人體結構，比剛才畫得更細心一點。

剛剛已經畫過一遍了，而且資料也準備齊全，所以這次應該連細節都能夠詳細畫出來。

如果行有餘力，建議兩張草稿都可以進行到下一階段。

草稿。

31

草稿的最終階段，是**畫出彩色草稿**。這裡的小小目標是「開心」。

先依你自己的感覺填充顏色。

然後將兩張圖放在一起比對，看看哪一張能使心情更加亢奮，也就是感覺是否「開心」，再決定要為哪一張清稿。

如果覺得「兩張都想畫！」那是最好的了！這樣你的作品集就會一次多了兩幅畫。

像這樣細分工程，好處是可以避免半途而廢。 即使畫到一半覺得挫折、畫不下去，只要回到上一步工程重新開始就好。

A

B

彩色草稿。

32

3 | 細分清稿作業

清稿的作業工程可分為以下兩項。

首先是將稿子修整乾淨。依據剛才做好的彩色草稿,開始清稿吧。

這一步的**目的是以作為設計圖的彩色草稿為基礎,畫出乾淨漂亮的完稿。**

然後,分析在清稿時從彩色草稿上消除的「優點」,進行**比對並修正**。這項工程真的很重要。

下一道工程是**增加「優點」**。這可以說是製作作品時最重要的工程了。

這時要做的事很簡單,就是上床睡覺。然後,**作品也要先擱置一下**。

到了隔天,再用公平客觀且新鮮的心情,重新比較一下完成的作品和彩色草稿。

細分繪圖的工程,就像是建造一段好爬的樓梯一樣。

作品無法畫到最後完成的人,可能爬的是每一階落差都很大的樓梯。這個時候,不妨嘗試一下這裡介紹的細分作業工程的作法吧。

A

怕麻煩的懶人都畫不好！

我從事自由插畫師的工作已經有二十年以上，一路走來見識過各式各樣的人。我發現，其中

總是在原地踏步的人都有個共同點。

這個共同點，就是都會嫌後面要介紹的事情很麻煩而懶得做。

1 嫌找資料很麻煩

畫圖以前收集資料是非常重要的工作。至少我個人並沒有見過不準備任何資料就畫圖的專業

插畫師。

專業的插畫師會收集資料，並且在過程中決定以下三個重點。

收集資料的同時思考一下

畫圖以前需要思考的事情有很多。收集資料同時思考以下這些重點，
最後完稿的品質會大不相同。

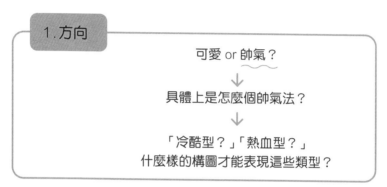

1.方向

可愛 or 帥氣？

↓

具體上是怎麼個帥氣法？

↓

「冷酷型？」「熱血型？」
什麼樣的構圖才能表現這些類型？

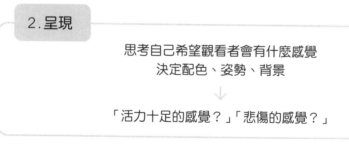

2.呈現

思考自己希望觀看者會有什麼感覺
決定配色、姿勢、背景

↓

「活力十足的感覺？」「悲傷的感覺？」

3.設計

具體思考角色人物的外觀造型

方向 ＋ 呈現 ＋ 流行的設計

2 懶得擱置一下作品

你是否有過這種經驗呢？

在專心畫畫的時候感覺非常棒，畫好以後想要趕快分享給大家看，於是馬上發表到社群網站上！結果**根本沒人按「喜歡」**。你開始擔心起來，重新再看一次作品，卻發現好幾個處都需要修改。其實我自己也常常發生這種事。

這種時候該怎麼辦呢，答案很簡單。

不要馬上發表剛畫好的圖，擱置一天後再用冷靜的眼光看，一定至少會發現一處作畫詭異的地方，好好修正。只要這樣就能解決了。換句話說，就是**「擱置作品」**。

如果把畫圖比喻成跳躍的動作，這項作業就等於是落地。

這樣不僅拿不到分數，觀眾的印象也會很差。

在體操競技中，不論技巧再麼華麗高超，要是最後落地的動作不穩定，整場表演就完蛋了。

畫圖也是同理。**大家會看的終歸是已經完成的作品。**

如果完稿的圖畫很雜亂，圖中的訊息自然也傳達不出去了。

將插圖擱置一下！

圖畫好了，但是先別急！

作品完成

馬上發表到社群網站

搞砸了!!

↻ 0　♥ 0

將作品擱置一天

隔天肯定至少有一處要修改

擱置一天

哇——!!

↻ 15　♥ 55

提升作品的品質！

3 懶得重新檢視畫好的作品

為什麼必須重新檢視畫好的作品呢？

雖然我的意見不見得能得到所有人贊同，不過我還是要特別說，這麼做是**為了拋棄個性**。

個性就是像香菜一樣的東西。

我曾經在吃飯時往碗裡加了大量的香菜一起吃，結果同桌的人都討厭香菜，他們全部都用奇怪的眼光盯著我看。我以前也很討厭吃香菜，可是不知道從何時開始，我變得超愛香菜，甚至忘了日本大多數人都討厭香菜的事實。

個性也是同樣的道理。對於喜歡那種個性、深受感動的人來說，這個性或許真的非常引人共鳴，但**個性要是愈強烈，討厭那個個性的人就愈難接受**。

因此，我覺得**個性是一種不論再怎麼努力拋棄，都還是會透露出來的性質**。所以，建議各位最後要重新檢視作品，以免裡面加了太多香菜而不自知。

38

要重新檢視圖畫裡是否加了太多個性

個性就像是香菜一樣

小心別加太多！

作品完成

沒有檢視

檢視

香菜加太多的料理

↓

沒人要吃

香菜加少一點

↓

有人願意吃了

練習素描有什麼意義？

素描一定要練！但是……

在所有從事視覺製作相關領域的創作者之間，一直有個爭論不休的問題。就是：練習素描有意義嗎？

我的答案是**素描非常重要**，理由有以下三個。

1 素描是一種觀察練習

或許有人以為「素描是練習怎麼畫得好」，其實不是。

素描是練習觀察。

你眼裡所見的風景，嚴格來說不可能和別人看見的一模一樣。每個人的視覺感應能力都多少

最好要練素描的理由

素描的好處是什麼？

1. 素描是觀察練習

2. 培養客觀性

3. 提高分析力！

啊！形狀不一樣！

下次要這樣畫！

分析力

有點個人的習性，觀看方式並不一樣。

我本身畫圖會有點朝右上角歪斜，我是在念大學的時候發現自己的這個怪癖。有一天我照鏡子，才驚覺「我的右眼長得比左眼高一點！所以畫圖才會往右上角歪啊！」

這種觀看方式會因人而異，不過另一方面，**插畫師是一種為了讓多數人能夠產生相同的情感而畫圖的職業**。比方說，有些案主就會要求畫出「大家都覺得可愛的圖」。

作品必須向眼睛這個感應器的位置和狀態、甚至是價值觀各不相同的人，傳達同樣的情感，所以繪師需要學會預測自己的感應習性，以及別人怎如何看待自己透過習性輸出的作品。

那麼，這個能力要怎麼學會呢？只能透過訓練了。

其中一個訓練方法就是素描。這是**琢磨「自己如何看」和「別人如何看」的作業**，也可以說是培養出客觀性。

2 容易做客觀性的驗證

接下來會稍微更詳細說明前面提到「客觀性的必要性」。

舉例來說，假設「你在推特上發表作品，結果只拿到五個喜歡」。

你想找出原因，才發現問題點很多，可能是推特本身、作品主題、繪畫實力等等，要從當中一一驗證原因實在非常困難。

因此你需要區分問題，而練習素描從某種程度來說，有助於調查自己是否具備客觀性。

各位是不是覺得「素描為什麼都要畫無聊透頂的空心磚或鑽石什麼的啊？」老實說我也常常這麼覺得。

但這麼做的重點也是為了「區分問題」。盡可能選擇不易加入主觀的物體當作素描的對象，可以驗證出單純將所見的物體畫在紙上的能力。

關於繪畫方面，除了素描以外，幾乎找不到其他專門為了練習「觀察」的方法。素描可以將其他問題切割開來考慮，可以輕易驗證自己的觀察力和客觀性。

用素描分析沒人按「喜歡」的原因

類型

追蹤人數

畫技程度

用素描來區分問題吧！

素描得到指點的次數

很多　　　　　　　　很少

缺乏客觀性　　　　　具備客觀性

可能是素描能力的問題　　　其他問題

3 繪畫力和觀察力呈正比

繪畫力和觀察力的關係就像是弓與箭，繪畫力是箭，觀察力是弓。

只有圖畫得很好，就像是用盡全力徒手擲出箭一樣。如果想要讓箭飛得很遠，就要利用弓才行。往後全力拉開弓弦再放手，箭才會飛到更遙遠的地方。

為了達到命中紅心的表現，**觀察力非常重要。而培養觀察力最強的方法，就是素描**。

但是，**漫無目的的素描只是單純的逃避行為。**

倘若不思考自己究竟想畫什麼圖，只因為身邊的人說什麼就畫什麼，那就是白費工夫。這種時候，**我建議要先找出畫畫的目的。**

確定目的以後再進行基礎練習，效果會非常顯著。因為一切的努力都會化為收穫！愈是想著「現在才開始練習素描好像太遲了」的人，愈需要練習素描！

「臨摹」是只要照樣畫出來就好嗎？

臨摹必須注重三大要點才行！

不只是臨摹，練習畫圖時最好要注重的要點有三個。

1 反推自己從臨摹對象上吸收了什麼

這可能是最重要的一點也說不定。

重要的是你想從臨摹的對象上吸收什麼，要鎖定目標再臨摹畫作，好比說「這個人畫圖的線條氣勢和輪廓好有魅力，我想要吸收這些優點」。

否則，你會很容易在臨摹的途中迷失目的，開始自我懷疑「今天一整天都在臨摹，可是我究竟有什麼收穫」。

2 讓杯子淨空

你在臨摹和練習時，是不是想著要畫出原創性才行呢？

在學習創作的時候想著要表現出原創性，那是大錯特錯！

秉持原創性來學習創作的心態，就像是妄想在裝滿水的杯子裡繼續倒水一樣。

這個杯子根本就已經裝不下水了啊？

首先，**要先讓自己內在的杯子淨空，重新倒入名為學習的水，這樣才能吸收全新的知識。**

愈是對圖畫有強烈的堅持，或是畫圖時間愈長的人，往往愈容易做出「唯獨這部分我要畫出自己的風格」這種事，這麼一來就會導致臨摹的效果打折。因為，**自己感覺怪異的地方，通常正隱藏著自己真正應該學習的東西。**記得將杯子倒空以後再裝入新的水，要好好意識到這件事喔。

3 把新發現記錄在筆記本裡

清空杯子、接受一切所見所得來臨摹別人的圖畫，就會發現很多不對勁的地方。當你有了「眼距分得這麼開可以嗎？」「這個人的表情很豐富啊」等許多發現時，漸漸就會察覺臨摹的畫作就像是一座寶山。

但是，就這樣放著不管的話，很快就會忘記了。

繪圖相關的新發現，也包含了感覺上的發現。好比說「在草稿階段本來就不覺得可愛的圖，清稿後也不會變得可愛」這種感覺上的發現，如果沒有在自己的內在語言化，不久就會忘得一乾二淨了。

因此，我建議大家要**寫筆記**。一旦用言語寫出感覺，就很容易記住，**即使忘記了，筆記也會提醒自己想起來**。而且最重要的是，這樣可以將**自己努力的成果視覺化**，只要看見那份筆記，**就會產生自信**。

將臨摹時的新發現用言語表述出來、寫進筆記本裡，請大家一定要實踐看看。

臨摹和練習時必須注重的重點

重點有以下3個！

1.決定自己要吸收什麼

線條好美！

2.清空心裡的杯子

奇怪的堅持

偏見

全新資訊

3.做筆記

然後學起來！

影片解說

CHAPTER 1的內容，在「齋藤直葵插圖頻道」（さいとうなおき YouTube）也有推出影片介紹喔！

Q 初學者該從什麼
開始練習？（P.10）

Q 初學者該怎麼畫圖呢？
（P.13）

Q 不管怎麼練習
就是畫得不好（P.20）

Q 無法好好
畫完一張圖（P.26）

Q 圖畫不好的人
有什麼特徵？（P.34）

Q 練習素描
有什麼意義？（P.40）

Q 「臨摹」是只要照樣
畫出來就好嗎？（P.46）

※ 受到其他QR碼干擾而無法讀取
時，請用手指遮住周圍的QR碼
再讀取。

※ 頻道影片以日文為主，未提供
中文翻譯。

2

畫圖沒人看

把畫好的圖發表到社群網站上，卻沒有得好的迴響。
追蹤人數沒有增加，作品沒有爆紅！
第2章就來介紹「畫了圖卻沒人看」的
應對方法、發表作品時會產生的煩惱，
以及相應的解決方法。

Q 畫了圖卻沒有得到回應

A 要注重3P！

你是不是曾經覺得「我都畫得這麼辛苦了，卻沒有人理我」呢？

得到很多感想回饋的人，和始終得不到回應的人，究竟有什麼差別呢？那就是**作者在創作作品時，是否注重3個P**。所謂的3個P就是——

3 我適合送出這個禮物嗎？

2 我應該在**什麼時候**送禮物？

1 我應該要送**什麼**給誰？

沒錯，「P」就是「Present」（送禮）的意思。後面就來分別詳細解說吧。

52

1 我應該要送什麼給誰？

透過思考這件事，可以決定你的作品「是否能夠傳達出去」。

這是3P當中最重要的一點。

如果不思考這件事，觀看者打從一開始就不會接受你的表現，或者即使想接受也很難接受。

首先，「給誰」的意思就是確定目標對象。

而「送什麼」的意思就是送給那個目標對象什麼東西。

舉例來說，如果你要畫一張給高中男生看的插畫，就要思考「對象是高中男生，他們會想要什麼東西？會想看什麼作品？」

答案可能是「酸甜苦澀的青春」，也可能是「滿腔熱血的帥氣打鬥」。答案不會只有一個，但要是你想畫「粉彩色系的可愛動物插畫」，雖然也是有喜歡這種圖畫的高中男生，不過這樣的範圍可能就有點太狹隘了。

此外，如果沒有好好掌握目標對象，就會混淆「自己想做的事」和「希望對方做的事」，就

要思考對方想要什麼

來分析目標對象吧！

1.釐清目標對象

小渚喜歡看什麼呢…

2.思考可以打動目標對象的表現

是B吧！

像是把「滿腔熱血的帥氣打鬥」用「粉彩色系」畫出來一樣，變成完全不相襯的表現。

這裡的重點在於，**想像一下自己身邊現實中的高中男生，也就是朋友、兄弟或親戚，要怎麼討他們的歡心。**

目標是一般的高中男生，卻畫出感覺虛無縹緲的作品，就像是自顧自地以為「還是有喜歡粉彩色系的高中男生啊」一樣，模糊了創作的目的，結果畫成了不易傳達給預設受眾的表現。

不過，只要預設好實際存在的對象，目的就能確定在「讓對方滿意」，才能毫不妥協地畫出作品。不過，要是預設的對象擁有太過特殊的嗜好，可能會導致作品的表現出現偏差，要多加小心。

2 ─ 我應該在什麼時候送禮物？

透過思考這件事，「傳播的範圍」就會改變。

這是指時期、時間，也可能是特定的日子。**簡單來說，就是發表作品的時機。**

這裡就來舉例介紹實際在推特發表插畫的時機。

雖然這個例子比較極端，不過假設在新年期間發表萬聖節的插畫，那會怎麼樣呢？

觀看者肯定會覺得「怎麼在這種時候發？」吧，新年期間並沒有任何萬聖節的氣氛，所以根本不會觸動觀看者的心，而且理所當然的是，喜歡和轉推的數量也不會增加。

此外，也可以在大家心情上都很寬裕的週末發表加了點諷刺元素的插畫，在一週的開始發表可以讓人打起精神的題材，像這樣訂立各式各樣的策略。

應該也有很多人覺得「我才不想考慮時機！我一畫完就是要發出去！」吧。

我建議這類人可以多多運用**推特的排程自動發表功能**。

如此一來，就可以讓「想要趕快發表」的衝勁暫且穩定下來。

3　我適合送出這個禮物嗎？

透過思考這件事，「傳播的深度」就會改變。

那是你應該表現、畫出來的內容嗎？思考這件事非常重要。換句話說，也可以說是觀看者的「接受程度」吧。

舉個比較好懂的例子，就是「利用自己不喜歡的作品進行二次創作」。

觀看者其實有不小的機率，可以看出你對那部作品沒有愛。在某些狀況下，「喜歡的程度低落」和「敷衍程度」會從作品中透露出來，可能反而會引起觀感者的反感。建議大家不要製作這樣的作品。

而且，這**也會影響到自己從事的工作和立場**。

年紀大的人在作品中表現出「人生的苦澀」，觀看者或許還很容易坦然接受；但高中生在作品裡表現「這就是人生！」可能就會讓大多數人覺得「小屁孩少說大話！」了吧。

無論作品中蘊含的訊息再怎麼好，**只要你的立場不適合送出這份禮物，對方就不會接受你的訊息**。

透過思考以上這3個P，決定了你的訊息是否能夠更深入地傳達給對方。製作作品時，一定要好好注重這3P。

Q

追蹤人數少到嚇死人

A

在社群網站上策略很重要！

想要增加自己在推特上的追蹤人數，就需要行使策略。我想出的策略有以下三個。

策略1｜追隨大家本來就感興趣的話題

首先，重要的是讓你的推特帳號有知名度。

如果你是才剛註冊推特帳號的繪師，追蹤人數應該頂多一百人左右，**在這種狀態下即使發表原創插畫，也不太容易推廣出去。**

只要專心拉抬追蹤人數，就可以搭上大家本來就感興趣的事物，也就是熱門作品的二次創作，或是趁著萬聖節等節慶活動，依題材發表作品。

增加追蹤人數的第一步

重點有以下兩個！

目的：讓更多人願意看

要思考怎麼發表
才能達到目的。

選擇容易引起大家興趣的題材

時下流行	節慶活動	紀念日

角色人物

萬聖節

聖誕節

眼鏡

貓　　　　馬尾

總之就是儘量發表作品

我以前在 YouTube 頻道裡談過「如果想增加追蹤人數，就算只是一段期間內也沒關係，最好每週都能發表一幅作品」。這裡我要再補充一下，為什麼這件事很重要呢，因為**要給願意看你作品的人追蹤你的理由**。

觀看者的追蹤動機是不想錯過貼文，所以為了吸引關注，**持續且定期發布資訊很重要**。

在比較多人看的時段發表

推特有個**轉推數量較多的時段**。

那就是在平日、假日的晚上九點～十二點，傍晚的五點～六點，中午十二點～一點，早上八點～九點這些時段。只要趁這個時間上推特發表貼文，會更容易被人看見，你的圖畫傳播出去的可能性才會更高。

只要注重以上三個策略，你的追蹤人數肯定會跟以往大不相同。

這種人都很容易吸引到追蹤者

要考慮時段再發表喔！

會有更多人看見作品的時段

如何在社群網站上一炮而紅？

運用爆紅模式！

這裡要稍微拓寬一下「插畫畫法」的範圍，介紹發布爆紅資訊的方法。

透過部落格文章、漫畫、YouTube等媒介傳達某些訊息時，任誰都會希望引起觀眾讀者的共鳴，或是讓大家都覺得趣味十足吧。

「坦白說就是想要一炮而紅！可是我發的東西根本紅不起來。」你覺得原因出在哪裡呢？

其中一個很大的原因，就只是**你發布的訊息沒能讓大家理解**而已。不論你發布多少資訊，倘若沒有人能夠理解，根本就不可能會紅。

該怎麼做，才能讓大家理解你的訊息呢？

那就是**解決大家的問題**。說得更清楚一點，就是要運用**能讓你發布的資訊爆紅的最強資訊傳**

播模式——問題解決模式。

所謂的**「問題解決模式」**，就是**問題→解決→提出根據→未來→行動。**

我就以自己實際爆紅的漫畫為例子來說明吧。

下一頁是我畫的漫畫，得到了四萬個轉推、十三萬個喜歡，正是標準的爆紅狀態。

這篇漫畫的畫風並沒有特別有魅力，也沒有什麼急轉直下的發展。我不過是畫出了我想要傳達的訊息，就只是這樣而已。

這篇漫畫可以說是只憑著簡單的訊息就走紅了。

我為了更容易傳達出訊息，運用的就是剛才提到的模式。

我按照這篇漫畫的「問題解決模式」，以顏色來區分各個階段。

紅色是提出問題，綠色是解決，黃色是提出根據，藍色是未來，紫色是行動。

我來依序說明一下吧。

解決

馬上說出解決的方法。人在接觸資訊時，會在開頭的階段就判斷「這個資訊值不值得看到最後」。如果不在一開始就提出解決方法，讀者就會認為「這個資訊不值得花時間看到最後」，便不願意繼續看了。

提出問題

這個部分要描述自己過去遭遇的問題，同時向讀者提問：「各位是否也有這種煩惱呢？」這篇漫畫是要向讀者丟出「愈是想要成為厲害的人，愈不會得到大家的理睬，即使讓別人看自己的自信之作也沒人搭理，大家有沒有遇過這種事？」的疑問。

未來

你可以表現出未來的期望,告訴讀者若是採取你的主張、未來會有多麼美好。

行動

介紹具體上該如何行動。訣竅是儘量簡單、快速說完。

提出根據

解釋這個資訊正確的原因。可作為根據的元素,包含了客觀數據、偉人名言、經驗談。客觀數據可以為自己的主張添加客觀性,讀者會更容易相信。偉人的名言要引用社會上的權威人士所說的話,這樣能讓自己的主張更有說服力。經驗談則是可以為自己的主張增添可信度和趣味度。

以上就是各個部分的說明，不過，有兩點需要特別注意。

注意點 1 ｜ 人只會接收與自己有關的訊息

這是在開頭提出問題的部分，即漫畫中紅色部分的注意事項。

在開頭提出問題的部分要是說錯話，讀者就不願意繼續聽後面的訊息了。比方說下面這種提出問題的方式，你會繼續聽嗎？

「大家是否想過要把數學學得更好呢？學好數學，在各方面都能夠派得上用場。我今天就要來談怎麼學數學！」

聽起來好像不怎麼有趣對吧？那換成後面這個說法呢？

「大家都想要更多錢吧？我有個簡單的方法，只要你有國中程度的數學能力就一定能夠理解。我現在就來告訴大家吧！」

怎麼樣？應該比剛才的說法更吸引人了吧？像這樣**在開頭提出問題的階段，從人人都覺得「和自己有關」的角度切入話題，會更容易將訊息傳達出去**。

注意點 2 以主詞是「我」的訊息做總結

最後行動的部分，即漫畫中的紫色部分也要注意。

這裡要**分別運用「我」訊息和「你」訊息**。

「我」訊息也運用在這篇漫畫裡，像是「要好好珍惜這一步！我已經懂得這麼想了。從今以後我會牢牢記住這個想法活下去」，這就是用「我」當主詞來做總結的方法。

如果把這句話改成「你」訊息的話，就會是「要好好珍惜這一步！你已經懂得這麼想了。」

你也可以試著在工作上遇到瓶頸時，採取這個想法」。

瞧，「你」訊息就有一點高高在上的感覺。

像這樣**採取不同的傳達方式，接收者的印象會有很大的改變**，所以必須多加注意。

實際上很多電視廣告，都運用了這個「問題解決模式」。這個模式就是這麼容易影響大眾、可以輕易傳遞訊息。你不妨也試著將這個模式運用在自己的作品裡吧？不過因為它很容易傳遞訊息，所以嚴禁濫用喔！

總而言之，我就是想成為「神繪師」！

老師！

老師！

曾有一段時期我都是這麼想的

有一些人是我的目標

我深深期許自己可以變成像他們那樣

可是當我愈是想成為「神人」

我畫的圖很神吧！！

儘管看吧！

愈是沒有人理會我……

沉默…

大家……有沒有過這種經驗呢？

沒錯——

以前的我所做的就是妄想要

往上跳到非常高的地方

能讓大家樂在其中的神繪師

嘿咻

現在的我

雖然還無法

跳得很高

這個高度

還可以……!!

能讓一個人開心的繪師

笑

在這個過程中，我發現了一件很重要的事……

神人也不是一下就跳得那麼高啊……!!

爬得好高喔～

好～

我也要……

好好珍惜這一步！

我已經懂得這麼想了

怎麼避免過氣？

要一直矛盾下去！

「那傢伙已經過氣了啦」這句話，對於所有創作者來說都是場惡夢。

如果想避免過氣，那該怎麼辦才好呢？

答案很簡單，就是**不要找出答案，要一直抱著矛盾的心態**。

這就是我所說的「要一直矛盾下去」的意思。

要**同時具備兩種完全相反的價值觀**。

如果是插畫創作，那就是「善用變形的簡單畫風最棒了！」和「我超愛描繪大量細節的厚塗筆觸！」

那為什麼需要**一直矛盾下去**呢？後面就來介紹其中的三大理由。

理由 **1**

現在的自己未必正確

假設你在推特上發表圖畫作品卻沒有人轉發，已經很努力卻拿不到工作，諸如此類不如意的時候，**問題可能就出在你對作品中某個元素的認知有誤。**

這個時候，與其繼續老實地努力下去，不如**暫且拋開原本你認為理所當然的觀點，採取或嘗試完全相反的價值觀，就能突破困境。**

大約在六年前，我因為總是畫不好人物的臉，而感到苦惱不已。

當時，有個人建議我「你要是把臉畫得那麼立體，就不可愛了喔」。

老實說，我當下產生了非常強烈的反抗心態，因為那時的我相信只有在素描中學到的價值觀才是正確的，那個價值觀就是「畫得立體才好」。

但是另一方面，我也重新思考「這個人在角色設計上比我還出名，雖然這話聽得我有點不是滋味，不過應該可以試著採納他的意見吧」。於是我嘗試畫出單純的平面臉孔，結果卻讓我大吃一驚。

以往根本沒有人理會我的插圖作品，如今卻是第一次被周遭的人說「這個角色好可愛喔！」讓我非常高興，真的是一段很驚人的體驗。因為**正確的作法與我當時的認知完全相反**。

社會的價值觀無時無刻都在改變

就像我剛才提到的親身經歷一樣，辛辛苦苦才終於領悟的價值觀是非常寶貴的收穫。我可以打從心底相信「這才是對的」，而這正是獲得「真理」的狀態。

但是，我們要毫不遲疑地拋棄這個真理。

現代社會以非常快的速度在改變，人們的價值觀也隨著這個速度而快速變化。所以，對於透過創作來表現的人來說，隨時更新自己的感覺是非常重要的事，**也必須要做好覺悟，一旦時機到來、就要拋棄自己原本相信的真理。**

我認為現在這個時代，是**必須注重同時具備兩種迥異的觀點、兩種截然相反的價值觀，並從中取得平衡的時代。**

如何避免過氣

持續變化很重要！

價值觀會改變

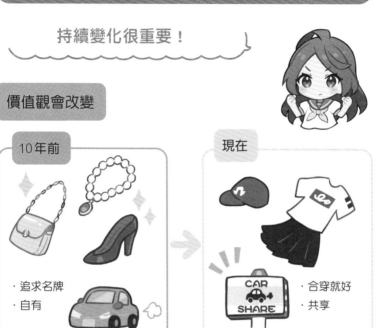

10年前	現在
· 追求名牌	· 合穿就好
· 自有	· 共享

畫風也會改變

10年前 → 現在

為了讓自己順應時代

到目前為止，如果你能夠從我身上學到什麼的話，我會非常開心。

但是，我還是要說一件會打擊你的事。

那就是**你一定要質疑我**。

然後，儘量採納意見與我相反的人提出的看法。

這世上當然有很多思想和我相反、卻大獲成功的人。這種**和自己截然相反的觀點才具有價值**。因為我也是能夠採納那種新的價值觀，才有辦法一直繼續當插畫師。

如果你已經具備兩種觀點、兩種矛盾的想法，那務必要看看自己最適合那一種，思考兩者分別採納到多少程度才能讓事情更順利。

很遺憾的是，只靠單一價值觀就能克服萬難的時代已經結束了。

現在是激烈動盪的時代。別怕矛盾，儘量變下去，立志成為能發表魅力作品的創作者吧！

什麼是學習矛盾的觀點？

在自己內心準備好兩個杯子，感覺就像倒水般，分別倒入完全相反的觀點。但不是只要倒完就好了，還要依你自己喜好的分量調合水的比例。最後調出來的東西，就是你的原創性。

學習

學習就是

在杯子裡倒水

也要同時「學習」矛盾的觀點

時代正在加速改變！
只靠單一觀點
會跟不上變化

學習A　學習B

原創性

調成的比例就是
你的風格！

嫉妒到很難受時怎麼辦？

坦白說出來！

創作者活在完全憑實力取勝的世界。在這個殘酷的世界裡，只要有實力，不管在哪裡都能登峰造極，否則就只能慢慢淡出。而且，對其他人的嫉妒也會非常嚴重。

我也曾有好幾度被嫉妒沖昏了頭。

「好事怎麼都發生在那傢伙身上！」我**一方面感到嫉妒，另一方面又瞧不起自己**，想著「為什麼我會有這種想法」。這真的令人非常難受。

我很清楚是我害自己變得這麼討厭，但為什麼還是會忍不住嫉妒呢？

在我們感到嫉妒以前，會經歷以下三個階段。

嫉妒的三個階段

1. 稍微「逃避」一下

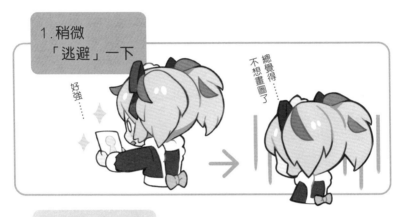

好強……

總覺得不想畫圖了

2. 不想正視問題

唉，算了……來打遊戲吧……

那張圖好受歡迎啊～

3. 失去自信，開始羨慕別人

為什麼只有他的圖才受歡迎啊!?

接著就穿插我自己的失敗經驗談，來更詳細地介紹吧。

第1階段 起初只是逃避一下

我嫉妒的對象，其實是漫畫《爆漫王》（原作 大場鶇／作畫 小畑健／東立出版社）裡的角色新妻惠一兒。新妻惠一兒是少年天才漫畫家。各位可能會想「嫉妒漫畫人物？真的假的？」但我是認真的。

我以前曾經連載過漫畫作品《刃牙豪仔》（長鴻出版社）。這部作品只連載三年就完結了，因為我向編輯表示「請讓我結束連載」。

這件事起因於新妻惠一兒，他只花了不到半小時就能畫出約四十頁分鏡稿（漫畫的故事草案）。我一看見這個場面，頓時覺得「我沒有畫漫畫的才能」，心裡感到非常挫折。

我在《刃牙豪仔》連載期間，認為「自己比較適合畫插畫」的情緒愈來愈強烈，於是我才決定放棄漫畫、轉而投入插畫方面。

我一方面也認為自己是「用正向的心態放棄」，所以在放棄的那一瞬間覺得輕鬆了許多；不過另一方面，我又想著「我明明就可以再多撐一下啊」。

於是，地獄就從這裡開始了。

第2階段 不想正視問題

從此以後，我再也沒辦法看漫畫了。只要一靠近書店的漫畫區或便利商店的雜誌架，我就會冒冷汗。我開始迴避漫畫相關的一切。

像這樣一直不斷迴避問題，就會漸漸陷入見不得人好的狀態。沒錯，**這就是嫉妒的開始**。

第3階段 失去自信，開始羨慕別人

如果無法面對自己的問題、持續逃避下去的話，對別人的羨慕和嫉妒就會慢慢膨脹起來。儘管起因微不足道，但要是一直置之不理，就會像我一樣發展成棘手的問題了。

解決方法 | 如何擺脫嫉妒？

我現在已經可以看漫畫了。

解決的契機簡單到像假的一樣，就發生在我坦白告訴朋友「我很嫉妒爆漫王裡的新妻惠一兒」的時候。當我一說出口，內心的鬱悶就立刻煙消雲散了。

我藉由向朋友坦白，才得以正視自己的問題。

倘若我一直這樣逃避下去，這件事就會一直是「無法解決的問題」，但只要正面對付它，它就會變成「總有一天或許可以解決的問題」了。

在我面對問題的瞬間，自己的「無力」就會變成「可能性」。

而且，這個階段還會發生像魔法一般的變化。

面對問題，會讓**原本嫉妒的對象變成同伴！**對方足以令你嫉妒，代表他通常早就已經解決你目前面臨的問題。放開心胸坦然向對方學習，應該就有機會解決你的問題了吧。

擺脫嫉妒的方法

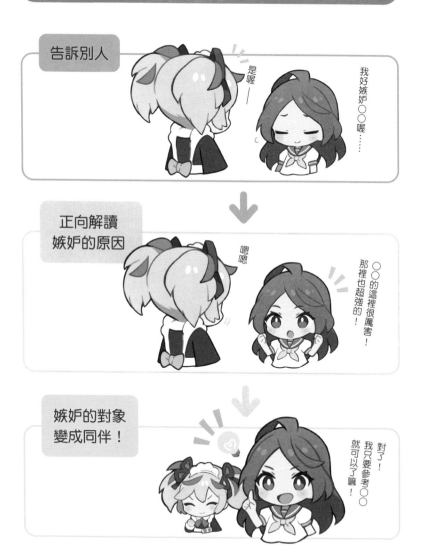

Q 有人批評我的圖時怎麼辦？

A 全部無視！

發表作品後，既然會得到讚美，那當然也會得到批評的意見吧。有時候我們看見這些回覆就會感到沮喪，甚至可能無法再踏出下一步，心裡會很難受吧。

但是，你應該無視所有批評的意見！後面就用三個理由來解釋為什麼。

理由1 — 他們只是想扯你的後腿而已

批判性的意見，尤其是誹謗中傷，都是藉由批評來取樂的愉快犯、正當化自己的言論，或是單純出於嫉妒。說這些話的人並不在乎你進步多少，所以就無視這些意見吧。

會批評的都是這種人

愉快犯

這種人樂於看見你因為有人說壞話而不知所措的反應，發現你對他的壞話有反應就會很開心。

正當化

「這種傢伙才沒什麼了不起的」藉由貶低你來說服他自己。

嫉妒

這種人最害怕一成不變的自己，想讓你感到沮喪，好排遣自己的情緒。

全部都無視吧！

真正為你著想的人，至少不會公開或當面說出貶低你的話，一定會避人耳目、私底下指責你。因此要好好區別應當聆聽的意見，和大可無視的意見喔。

理由2 你應該為自己有了黑粉而開心

無論你說了什麼、發表什麼作品都要跑來罵你的人，就是所謂的黑粉吧。這種人真的很討厭，不過，有這種黑粉看上你，反而應該要高興。

各位可以想想看，黑粉要罵人也是會看對象。

他們要是在大家看不到的地方說壞話，根本就沒人理會，一點意思也沒有。

那麼，**黑粉會想要攻擊什麼樣的人呢？當然是受歡迎的人。**

他們公開批評受歡迎或是有特殊才能的人，是想沉浸在優越感裡、藉此找樂子。所以，恭喜你！你有了黑粉以後，至少代表黑粉認定你是受歡迎的人！

當然，如果你的作品內容有傷害、貶低別人的嫌疑，你可能就必須自我反省一下，但原因應該不是出在這裡吧。你的作品肯定是基於「想讓人看了開心！」的善意而做的作品。

所以，**即使得到辛辣的意見，你也沒有理由停止創作。**

如果你就這樣停下腳步，吃虧的只有你自己而已。

理由3 讚美的話比批評更值得接受

比起得到讚美，人往往比較在意被別人瞧不起。但是，**讚美的話語才更需要豎耳傾聽**。你說沒有被人誇獎過？才怪，一定有不少人誇獎過你吧，只是你沒有把那些話當成是讚美而已。

你（啊……這個人只是說場面話客套一下啦。）

B：「好厲害喔！我超尊敬會創作的人！」

你：「沒有啦，我還差得遠。」

A：「你的圖畫得好棒喔。」

稱讚你的人很沒有禮貌喔（笑）。

你是不是曾經跟人這樣互動過呢？雖然做人謙虛很重要，但我還是要特別提醒你，這樣對

我覺得，**創作者有必要更積極練習怎麼「接受」讚美。**

我認識的超知名漫畫家，《刃牙》的作者板垣惠介老師，就是個接受讚美的天才。

老師在沒沒無聞的學徒時代，在一天的最後，一定會安排讓太太誇獎自己的時間。這位大師連自己主動向人求來的刻意讚美，也能轉化成為自己的幹勁，創作出如今已銷量已超過八千萬部的超人氣漫畫。

接收讚美的話語，就會湧現非常多的精力。像板垣老師一樣毫無保留地運用這些精力，或許就有可能創作出像《刃牙》這麼熱門的漫畫唷！批評全部無視，你只要接收讚美就好了！

雖然我一直強調要徹底無視批評，不過**謙虛的態度當然也非常重要**。我的意思並不是「完全無視別人的意見」。

如果你信賴某個人，那麼他所說的意見一定要聽進去。

你尊敬的人、說話不無道理的人、真正為你著想才罵你的人，這些人意見都要仔細傾聽，並善用在你的創作活動中。

88

創作者千萬不能忘記的事

有些意見應當仔細傾聽

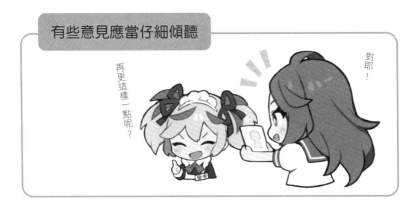

接受讚美的話語

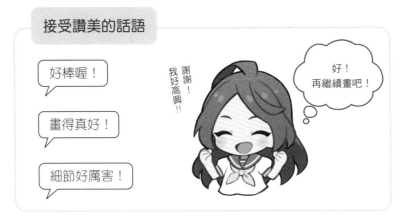

即使別人對你畫的圖、製作的作品說三道四，也沒有必要覺得自己比不上指點你的人而感到沮喪。**因為任何人都可以指出缺點，但是能夠創作出那個作品的就只有你而已。**

影片解說

CHAPTER 2的內容，在「齋藤直葵插圖頻道」（さいとうなおき YouTube）也有推出影片介紹喔！

Q 畫了圖
卻沒有得到回應（P.52）

Q 追蹤人數
少到嚇死人（P.58）

Q 如何在社群網站上
一炮而紅？（P.62）

Q 怎麼避免過氣？（P.72）

Q 嫉妒到很難受時
怎麼辦？（P.78）

Q 有人批評我的圖時
怎麼辦？（P.84）

※ 受到其他QR碼干擾而無法讀取
時，請用手指遮住周圍的QR碼
再讀取。

※ 頻道影片以日文為主，未提供
中文翻譯。

3

案子不上門

「我想成為專業的插畫師！」「我想靠繪畫賺錢！」
這一章要為立志成為插畫師的人，
或是現在已經是插畫師的人，
介紹「以繪畫為職業」時的建議和注意事項。

要怎麼成為專業的插畫師？

先做名片吧！

能不能成為專業人士的分水嶺，就在於有沒有製作名片分送。

你可能會以為「畫得不好的話，還不是一樣當不上專業插畫師」，不過出乎意料的是，**畫得好不好並不是成為插畫師的絕對必要條件。**

特別是年輕人和學生，大多會謙虛地覺得「我還沒有足以稱得上專業的實力」，但這種以為「自己還早得很」的心態，才是形成「只有極少數人能當上插畫師」這種偏見的一大原因。

擁有「插畫師專用名片」，可以獲得以下這些效果。

名片的效果

1.宣傳效果

可當成自我介紹＆
作品集！

2.自覺效果

察覺理想中的自己！

插畫師

頓悟

我是插畫師了！

3.成長效果

為了成為理想中的
自己而行動！

唔喔喔

我有幹勁了！

1 宣傳效果

名片的用途就是讓對方認識自己，不過名片對插畫師來說，也是一種讓對方知道自己在畫什麼作品的宣傳工具。

只要在名片上印出自己個人網站的QR碼，就能順利讓對方連上你的網站。遞名片時，如果能順便說一句「有空的話可以到這裡看看」那是最好的了。

插畫師遞名片，效果就和把自己的作品集遞給對方一樣。

或許會有人覺得「我的作品很少，這件事跟我無關」，並沒有這回事。因為名片有個比宣傳更強大的效果，那就是後面要介紹的效果。

只要印上QR碼，大家連結到你的個人網站機率就會大幅上升，而且只要把作品刊登在網站上，獲得工作的機會也會更高。

2 成長效果

你有沒有過這種經驗呢？「我有個夢想，但就是沒辦法努力」的原因之一，就是你沒有釐清自己的立場和目標。

如果夢想（有朝一日）能夠實現就好了，所以只要（到時）再努力就好。

我（還）不是插畫師，所以（還）不用努力也沒關係啦。

倘若像這樣沒有釐清自己的立場，為了實現夢想的努力就會離你遠去。反之，**只要釐清自己的立場，你就會想要加油，腦袋就會突然運轉起來。**

這在心理學上稱作「承諾和一致原理」。人只要公開宣布目標，就會更加迫使自己保持態度和主張的一致性、採取一致的行動，藉此提高精神上的滿足程度。也就是說，**光是製作名片、自稱為插畫師這個行為，就能夠自行加快成長的速度。**

立志要成為插畫師的人，就從做名片開始吧！

只要畫得好就能接到案子嗎？

就算畫得好也不會有案子！

各位覺得對插畫師來說最重要的能力是什麼呢？

大多數人應該都會回答「能夠畫出好圖」吧。

但這個答案只對了一半，另一半則是誤解。

因為，有些人即使畫得好也無法順利成為專業插畫師，反之卻有很多人明明畫得不太好，卻能以專業人士的身分活躍在插畫界。

對插畫師來說最重要的能力，就是站在對方的角度看事物。

什麼是「站在對方的角度看事物」？

想知道自己是否正站在對方的角度看事物，只要透過以下三個問題就能明白了。

問題 **1** 這張圖是為誰而畫？

首先，我舉個很多人經常搞錯的例子，就是忽略案主的需求，變成是為了討好用戶而畫圖。

接案畫圖的大前提在於，**插畫師要用那張圖討好的對象，是發案的案主。**

比方說，你要買媽媽的生日蛋糕，蛋糕店的店員卻誤會蛋糕的用途，加了一大堆愛心裝飾，還體貼地說「蛋糕是要送給女朋友的吧，這些是特別服務」，你看了鐵定會嚇一大跳、覺得很困擾吧？

畫圖就跟這個情境一樣。

要意識到自己的客戶是誰，不要直接跨過面前的案主、擅自去討好他後面的用戶開心，這是最基本的事。

不過，對客戶提出自己建議的方案，這件事本身並沒有錯。

這時最好的作法，是除了客戶指示的方案內容以外，要再提出一個備案。

你有仔細聽對方說話嗎？

區分專業人士和不夠專業的人，最大的重點不是畫技，而是聆聽力。

因為「聆聽的能力」和「表現能力」成正比。

我常常在學生聚集的場所舉辦現場講座活動或是公開談話。當我站在說話的立場時，就能夠清楚分辨出善於聆聽的人。

這類人會點頭，會露出驚訝的表情，會笑出聲音。這些人多半都能在日後的插畫比賽中得獎，或是在社群網站上走紅，事後我才恍然大悟「他那個時候原來在場啊」。

能夠積極聆聽對方說話的人，**自然就能理解對方想要怎麼做、需要什麼**。能夠對一個人說的話做到這種程度聆聽的人，就能用相同的態度對待所有說話的人。

如此一來，他就能在無意間分辨出「大眾現在期望什麼」的社會性需求。**表現力會和聆聽力一起等比例提升，於是就能夠畫出打動人心的畫作了。**

「能夠聆聽的人」都很會畫圖！

聆聽力和表現力成正比！

聆聽力	表現力

理解對方
心中期望的能力

將社會需求
展現在作品上的能力

案子就會上門！

怎麼討對方的歡心？

我覺得，能夠接到很多案子的插畫家，都具備了「give and give and give！」的精神。

舉例來說，各位可以想像一下茶水間的零食區。

這裡採取零食捐贈制。大家自行帶點心零食來放在這裡，讓想吃的人自由取用。於是，來到這裡的人可以分成下列三種類型。

專門 take 的人：自己不帶點心，只想不勞而獲。

Give and take 的人：自己會帶點心來，也要求別人帶點心。

Give and give 的人：自己會帶很多點心來，但不要求別人帶來。

首先，「專門 take 的人」給人的觀感很差對吧，這種人也會失去大家的信任。

然後是「give and take 的人」，雖然給人的印象很好，卻會主動要求別人回報，所以**大家對**

這種人並不會有特殊的想法。

最後是「give and give的人」。這種人乍看之下吃了大虧，但是你會怎麼看待他呢？如果要簡單來說的話，不就是**感謝**嗎？？甚至可能還會有人覺得「希望有機會可以報答他」吧。

工作上也是一樣。

對於發案給自己的對象付出超值的「give」，就是我所謂的**「送禮物」**：如果能夠送給對方禮物，或許就能贏得對方的信任、讓對方覺得「我也想助他一臂一力」、「想繼續和他合作」，可能還會有人認為「下次我要再委託他更好的案子」。

你或許會覺得「做到give and take就已經足夠了吧？」但要是先產生了「我要得到回報（take）！」的心態，也有可能做不到送禮物給對方的程度。所以**「付出（give）」的心態才是重點**。

我一直到三十歲以後才意識到這件事，因此你現在才發覺也不算太遲。請一定要好好注重「站在對方的角度看事物」這一點。

Q 怎樣才能接到想做的案子？

A 畫出「能當商品的圖畫」！

我從事插畫師的工作已經有二十年以上了，中間曾經有三個月的時間從怪獸插畫師轉型成為人物插畫師，短期內提升新領域的作畫能力、進而接到案子的經驗，所以由我來談這個話題，應該也有某種程度的可信度吧。

這裡我要用三個步驟，介紹能夠以最快的速度、進步到有實力接案的方法。

1 畫出能當商品的圖畫

「能當商品的圖畫」，就是「能接到案子的圖畫」，是指看起來能夠實裝在線上遊戲中的圖畫，或是水準達到足以實際做成周邊商品販賣的圖畫。

很多人都會有所誤解，比方說像是**「我想接到畫那個角色人物的案子！那先來學人體結構吧」**這種觀念。這個觀念乍看似乎很有道理，但**即使學好了人體結構，也不代表就能畫好人物插畫**。如果你是認真想要接到案子，必須在某個時刻放棄為了練習而練習。

而且，委託插畫案件的客戶，大多都是在社群網站上尋找剛好符合企畫案需求的「能當商品的圖畫」，就算你很難得才將自己的作品上傳到社群網站，但**練習用的圖怎麼看都不能當成商品**。

所以，首先你要在自己想接案的風格領域裡，**畫出能商品化的圖，然後發表到推特或pixiv等社群網站上。這才是最重要的第一步。**

2 分析

然而，很多人都會在這一步感到挫折，覺得「我的圖根本達不到商品的水準」。但是沒關係，你還是可以進行到下一步，也就是分析。

分析時，要用「這個商品為何不能販賣」的角度來分析。

好比說眼睛不可愛、表情生硬等等，盡可能詳細列舉出來。訣竅就是拿該領域活躍的插畫家

作品，和自己的作品比較再分析。

即使你在這一步發現自己的失誤，也千萬不要用「全部都不行！」的態度敷衍了事。你一定

還是有表現出色的地方，只要發揮那個長處，並找出不足的部分就好了。

3 精準抓住重點練習

然後，從你剛才找出的缺點當中，鎖定最重要的一、兩點來練習。

為什麼分析完後要練習呢，說穿了，**因為在輸出成作品以前的練習全部都是逃避行為。**練習

和學習看似是正向積極的行動，但要是沒有輸出成為作品，這就只是一種告訴自己「我有在

學習所以沒關係」、安慰自己的行動罷了。我也經常在鬆懈下來後犯這種錯，所以希望大家

也能多加留意。

我想用最快的速度進步、去做想做的工作！當你這麼想時，一定要試試這三個步驟。

最快進步法

下列3個步驟很重要！

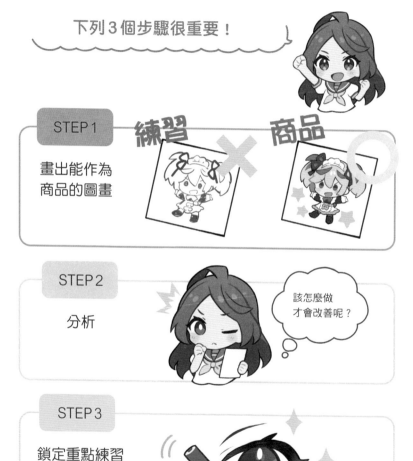

STEP 1

畫出能作為
商品的圖畫

練習 ✕ 商品

STEP 2

分析

該怎麼做
才會改善呢？

STEP 3

鎖定重點練習

Q 要怎麼行銷自己？

A 時下的最佳管道是推特！

要成為插畫師，有好幾個需要掌握的重點，這裡我要介紹其中與賺錢最有關聯的事項，那就是行銷方法。

從結論來說，現在的**插畫師最佳的行銷管道是推特**。

現在正在當插畫師的人，絕大多數都是透過推特得到案子。雖然也是有經由工作上的人脈轉介的方式，不過這是屬於工作已經上了軌道的專業插畫師才有的狀況，所以我暫且不談。

我主張推特是最佳行銷管道的根據，有以下三個原因。

推特是最佳管道的理由

免費

1

同時多方行銷

2

人氣的證明

3

1 不論你在哪裡，都可以免費開始

首先，推特最棒的一點就是零風險。

上班族可以利用空檔經營推特，住在外縣市的人也不必花昂貴的交通費，拜訪客戶位在首都的據點。

需要具備的就只有「想畫圖」的心情、一點點「想發表自己的作品讓大家看」的勇氣，與實際「繼續畫下去」的行動力。

雖然還是需要花經費購買電腦和繪圖板，但至少沒有採購原料和書籍庫存的煩惱，這麼一想就等於是免費了。即便是手繪的人，需要的用具也只有畫材和智慧型手機而已。

2 可以同時向各個不同的客戶行銷

以前是直接登門推銷自己的時代。我也曾經這麼做過一次，但是成效不好。即使登門自薦，

絕大多數的結局都是公司沒有現場可以派發的案子、直接婉拒，而且當下也會覺得自己遭到全盤否定，所以臉皮不夠厚的人根本辦不到。那會讓人覺得心靈受創。

可以說是讓時代變成一個人只要有實力、就能夠獲得正當評價的風氣了。

不過，現在只要透過推特傳播出去，**各種潛在客戶可能就會同時發現你的插畫作品。**我實際詢問過得到插畫案件的人，他們這幾年幾乎都是因為客戶在推特上看到作品，才主動聯絡委託。以前也是很重視聯絡管道的時代，如今這一點或許還是沒有變，但推特的出現，

3 數字就是人氣的證明

推特的追蹤人數，以及喜歡、轉推的數字，都足以證明你的人氣和實力。

自己看到喜歡和轉推的數字不斷增加，某種程度來說也可以掌握到哪一種圖更受歡迎，這也是推特的優點。

或許有人覺得「推特會把我的作品數據化、攤在大家眼前」而感到退縮，但其實也沒必要增

加太多，**追蹤人數只要有兩千～五千人，更貪心一點的話，有一萬人就已經很強了。**光是這樣就能充分證明「這個人畫得很認真」。追蹤人數兩千～五千人這個數字，即便不代表作者是絕世天才，也是需要很大的努力才能吸引到這麼多人。

而且，這裡的重點在於，**不必太紅也沒關係。**

只要有某種程度的追蹤人數，並且讓插畫作品的喜歡數維持在破千以上，就沒有問題了。

我一開始也覺得作品只要能得到上百個喜歡，那就是算是好作者。不過這個成績與其說是實力不夠，不如說問題出在發表作品的頻率太低。**如果能持續每週發表一張高完成度的插畫，追蹤人數和喜歡的數字自然就會增加，案件的委託也會愈來愈多。**

想成為插畫家，只需要有耐心一直在推特上發表插畫，門檻並沒有以前那麼高。下一頁會列出幾個在推特上增加追蹤人數的注意事項，各位可以多多參考。

110

最佳行銷工具 —— 推特的使用方法

定期發表作品

推特的用戶人數比以前更多，喜歡和轉推數字也跟著增加。若要增加追蹤人數，發表作品的頻率非常重要。

工商方面的運用

消極性言論

遊戲截圖

為了避免降低客戶對你的信任，儘量不要發表消極的言論，限定在工作範圍內的內容要思考過後再發表。

關於追蹤者

就算利用互相追蹤機制來增加追蹤人數，這個作法也無法建立人與人之間的信任，要多加注意。

要怎麼靠畫圖賺錢？

Q

想靠畫圖賺錢，需要注意錢花在哪裡才能賺更多。我認為「賺錢的花錢方法」有三種。

A

花錢！

1 花錢買書和遊戲

我建議把錢花在書、遊戲、動畫、電影、娛樂等等，在預算範圍內增加自己吸收輸入的資訊！插畫師比其他任何職業，都更需要注重輸入資訊。

但是，不能只是茫然地接觸這些媒體內容，而是要昇華到「輸入」的程度。

只要能做到這一點，就能在自己的內在累積價值，然後將它們輸出成作品！

將輸出的想法畫成作品公諸於世，就是將那分價值轉化成信任、實際的成果和金錢。

112

資訊輸入筆記術

為了往自己的內在「輸入」資訊，要自主思考為何你覺得某某東西很有趣。訣竅就在於活用筆記本。這裡介紹的是企業家前田裕二式的筆記作法，使用的是跨頁、以線條區隔的格式。

概要	事件	抽象化	應用
用一句話總結	今天發生的事。 當時的感想是什麼？	自行解釋 為何會這麼想	接受這個事實後 自己會如何行動
無機物 好可愛。	動畫《煙草》的小白好可愛！ 小白的外觀設計非常冰冷、沒有生氣。 長得像有螢幕的掃地機器人。 不會說話，只會難得發出一點聲音。 但我就是覺得好可愛。	逗趣可愛，換句話說就是設計得很討喜。 不過也是有人很怕它，聽到它被稱讚「很可愛吧」就想反駁。 但是像小白這樣的無機物設計，可以激發想像力。 可以感覺到小白的「哀愁」，忍不住就覺得它可愛。證據在於很多人都說掃地機器人很可愛。	如果我要設計機器人的話，就要設計成無機物的樣子。

普通人到這裡就結束了，但接下來的思考對創作者才重要。要分析自己為何會有這種想法，提高思維的抽象度。

抽象化可以幫助腦中的想法以「素材」的形式累積起來。然後思考自己會怎麼「應用」這個素材。
我是插畫家，所以會應用在角色設計上。
透過思考「應用方式」，才能進入一遇到機會就能立即行動的狀態。

2 ▎花錢買工具

花在工具上的錢千萬不能省。

在讀本書的各位或許會心想「因為你是已經賺錢的專業人士，才能理直氣壯說這種話吧？」

但事實完全相反，**學生更需要把錢花在工具上。**

我以前曾經犯過這種錯。我在念高三時，為了考進美術大學，去報名了繪畫補習班。美大有一項考試科目是「色塊構圖」。比方說，考試題目出了「主題是夏天，請用五種以下的顏色構圖」，考生就要用壓克力顏料等畫具畫出自己的設計。

這裡最重要且最基本的，是均勻塗抹顏料的技術。所以，補習班老師告訴我們：「一定要買貴的筆！比較貴的筆才能塗得均勻平整。」

可是，對於只是高中生的我來說，一支幾千日圓的筆實在太貴了，所以我買了最便宜的筆。

結果怎麼樣了呢？我不管怎麼塗就是會塗出明顯的痕跡，完成度非常低。但我卻不覺得問題出在我的筆，還以為是自己的技術太差，一直不斷失敗。

直到大考前，我不確定是不是自己的筆有問題，於是老師把他的筆借給我用。我用來塗色以後，才發現真的塗得很順，完全沒有塗出任何痕跡。這讓我十分後悔，心想「在考前最寶貴的這幾個月，我到底都在幹什麼⋯⋯」。

好好花錢購買必備的工具，儘量投資在提升自我能力和有價值的時間吧。

花錢在工具上，還有另一個好處。

那就是95頁介紹過的**承諾和一致原理。購買一流的用品，可以幫助自己強烈認知到「我會成為專業人士」**。

3 花錢保護健康

插畫家無法繼續工作的原因，多半在於健康問題。

在討論接不到案子、賺不到錢以前，很多人都是先搞壞了身體才放棄畫圖。正確來說，搞壞身體就會搞壞心理，結果變得再也無法繼續工作。

所以我要特別強調，**要趁自己還年輕時花錢保護健康！**

如果要從當中舉出一個例子，那麼**對插畫師來說，椅子非常重要。**

我在念大學的時候，都是席地坐在坐墊上畫圖。如今想來這實在是很蠢，因為坐墊會使姿勢不穩定，對腰部造成負擔，害我曾經飽受嚴重的腰痛之苦。

到了二十五歲左右，我終於開始查詢怎麼布置不會對身體造成負擔的工作環境，砸了大約十二萬日圓購買 Herman Miller 的 Aeron 人體工學椅。而效果立竿見影，即使我長時間久坐，腰和屁股也不會再疼痛了。

這張椅子是我近十年買過最有價值的東西。或許有人覺得「一張椅子就要十二萬圓!?」但高價位的椅子多半都有十年以上的保固服務，大可放心。選購椅子時，建議親自到店裡試坐，確認是否適合自己。

創作者只要大量投資在能夠提高自己生產性的用品、提升能力，就能賺更多錢；相反地，若**是一直買會降低生產性的用品，就會降低自己的時間價值，賺的錢也會變少。**只要花錢在能提高生產性的物品上，提高自己的價值、提高生產性，自然就能夠賺錢了。

為提升自己的能力，更要投資

錢該花在哪裡呢？

輸入的資訊

買遊戲、漫畫

活動的體力

買健康

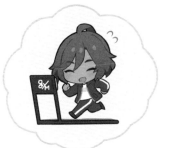

創作環境

買工具

要用在可提高
生產性的東西！

Q 上班族和自由接案，哪一個才好？

A 兩者都很好！

我當過上班族也當過自由工作者，所以我想要老實告訴大家兩者實際比較後的結果。

上班族和自由接案該選哪一個好，並不能一概而論。

因為**兩者各自的好處和壞處都差不多**。自己想什麼對自己來說才是最重要的，應該就能找出適合自己的工作型態了。

如果要詳細列舉自由接案的好處和壞處，那多到根本說不完，所以這裡只就經濟方面、體力方面、精神方面這三點來介紹。

自由工作者的收入、身體、心理考量

	好處	壞處
收入	收入比上班族多	報稅很麻煩
體力	可以自由安排時間	沒有固定休假
精神	可為自己累積信用	不穩定

下一頁有
詳細解說！

當自由工作者
果然還是很累嗎？

經濟上的壞處　自由工作者的報稅手續很麻煩

報稅就是自行計算收入所得（賺到的錢）應課徵的稅金，繳納稅金，或退回溢繳稅金的手續。

雖然報稅給人一種很複雜的感覺，但是不必害怕，我第一次報稅是直接到國稅局的稽徵所，那裡的人員會親切地教我怎麼報稅，然後順利做好文件資料。如果是上班族的話，就不必親自辦理這些手續了，所以對自由業來說這的確是件麻煩事。

除此之外，國民年金、健康保險費也需要自行繳納。如果是上班族，這些全部都是交由公司的會計處理，就這一點來說上班族最省事！

經濟上的好處　自由工作者賺得比上班族多

自由工作者的收入無上限，至少在日本，依個人能力有別，年收可達到一千萬日圓，更高甚至可以翻倍。一千萬日圓這個數字，就連隸屬於公司的設計師和插畫師都很難達成，而自由工作者只要夠努力的話，就能在未滿三十歲的時候達成。

我認識的人當中，就有很多人的年收都超過一千萬日圓。

體力上的壞處和好處

開始自由接案後，在還沒有工作時為了接到案子，有案子時又被截稿日追著跑，在各個處境下都會有很多非做不可的事。好比說請款單和工作契約等文書處理、提升技能的學習和練習，有些人還需要製作個人活動的作品等等，時間再多也不夠用。

當上班族時可以毫無顧忌地在週末和國定假日休息，但是在你成為自由工作者後，對這些日子的感覺就會逐漸淡化。當然，也不會有上班族時代的帶薪休假。不僅如此，自由工作者受傷或生病臥床，責任都要自負，這個世界就是這麼現實。

但是，**自由接案的好處，是可以自行安排時間。**

自由工作者要在什麼時候做什麼事都可以任意安排，**可以完全擺脫時間的束縛**，自由無價！

誰能抵擋得了這種解放感呢？

而且，**最大的好處是可以把時間用在自己想要做的事情上。**

接案數增加、可以確保某種程度的穩定性以後，就能夠拒絕讓自己提不起勁的案件委託；相對地，可以盡全力投入自己想做的工作。

精神上的壞處　剛起步時總會焦慮不安

自由工作者有接到案子的時候，也會有乏人問津的時候，收入很不穩定。我以前看著自己遲遲無法排滿的工作行事曆時，總是非常憂鬱。

而且，自由工作者沒有上司會幫忙培訓自己、彌補缺失，所以失敗要自己全權負責，嚴重的話也可能再也得不到對方的委託。

自由工作者就是會經常受到這種精神上的焦慮糾纏。

精神上的好處　可以為自己累積信用

以自己的名義來活動，**就是為自己累積信用**。品牌管理非常重要。只要能夠為自己建立起信用，就能接到案子、增加粉絲、提高自己的發言公信力，好處多得不勝枚舉。

所以，對於想要公開發布資訊的人，無法曝光自己的名字是最大的絆腳石。因為**比起**「**發布什麼樣的資訊**」，有時候「**是誰發布資訊**」**會更有價值**。

如果你隸屬於公司行號，基本上自己的名字並不會曝光。儘管上班族要在活動上曝光自己的名字也並非完全不可能，但是與自由工作者相比，更需要運氣和實力。

我選擇成為自由工作者的最大理由，就是**在累積自己的信用這方面，自由接案擁有壓倒性的優勢**。「如果能夠提高自身的影響力、將活力與真心送給更多人，那有多棒啊。」我就是懷著這個想法，一直繼續當個自由工作者。

以上就是根據我的個人經驗，介紹上班族和自由工作者的利與弊。

希望各位能夠以此為參考，找出最適合自己的工作型態。

自由工作者很辛苦嗎？

經常有人問我「你為什麼會當自由工作者？」「自由工作者不是很累嗎？」所以我想來談談自己成為自由工作者的來龍去脈。

要看你是否能取得平衡！

我成為自由工作者，是因為我確定自己不想做哪些事。

我在出社會第一年、二十四歲時，口頭禪是「我什麼都願意做！」這句話讓我吃了大虧。

我當時隸屬於遊戲公司的足球遊戲3D美術團隊，工作內容是用軟體的3D建模和調整質感功能，將人物臉部塑造得像真實選手，雖然這個工作還算有趣，但我同時也感覺到自己的內心深處愈來愈煩悶。

「我想要做畫圖的工作！」這就是造成我內心煩悶的原因。

我每天都在不能畫圖的狀況下過著鬱鬱寡歡的日子。雖然原因出在我隸屬於不適合自己的團隊，但這完全是我自己的錯，都怪我的口頭禪是「我什麼都願意做」。

該怎麼辦才能脫離這個情非得已的狀況呢？答案只有一個。

改掉「我什麼都願意做！」的口頭禪，確定自己不願意做的事。

我的答案就是「不做和畫圖沒有直接關聯的事」。我進公司才一年多，但我做出了要辭職的判斷，雖然這完全是憑著一股衝勁才下的決定……。

儘管我下定決心辭職了，但在辭職後第一年的焦慮特別嚴重。因為我並不是一直都能接到案子，也曾經有一整個月都沒有收入。

不過，雖然進展很慢，但**在我確定自己不願意做的事以後，我的收穫也漸漸變多了。**

其中最大的收穫，就是「可以持續累積自己的信用」。

當我接到的案子很少時，相對地就會更認真投入受到委託的案子。結果，委託我的案主自然就會認為「我幫他做得很好」而開始信任我。於是，對方又會再度發案委託，或是把我介紹給其他案主。

因此，我接到的案子增加了，到了第二年收入就變得穩定了，處於案子會吸引案子上門的狀態。這都是因為我能夠認真投入自己想做的事，得以累積信用的緣故。要建立這種狀態，最重要的就是「確定自己不願意做的事」。

我想告訴各位的並不是「儘管辭職、只要去做自己喜歡的事！」重點在於要從中取得平衡。

尤其是搞不清楚自己想做什麼、不想做什麼的人，像二十四歲的我的人，秉持著「我什麼都願意做！」的精神，承接自己其實不想做的事，結果就會導致心靈疲憊。

先保護好自己，然後再逐漸提升自己的表現，為了達到這個目的，我建議各位「要確定自己不願意做的事」。

成為自由工作者時要下的決心

該選什麼才好呢？

哪一個？

圖畫　　其他

必須選出「自己想做的事」

面對「想做的事」就會認真

獲得信任

案子增加!!

委託的案子來了！

畫圖該當正職還是兼職？

應該也有人正在煩惱「我除了原本的工作以外，還從事其他兼職和活動，但是我很猶豫要不要為了專心發展想要當作正職的工作，而放棄其他工作和活動」。

工作最好要有兩種以上！

認為哪個選項才是最好的呢？

這裡有兩條路可以選，一是直接放棄其中一邊、專注於正職，二是繼續兼任兩邊的工作。你

我認為最好的是**繼續兼任兩邊的工作**。

原本在瑞可利公司擔任高階主管的藤原和博先生，在他的演講和著作裡提倡「為了避免丟掉飯碗，為了繼續被世界需要，就要讓自己具有**稀少性**」。我認為插畫師也需要有這種思維。

只要讓自己成為百萬中選一的人才，就一定會被這個世界需要。可是，**要成為百萬中選一的人實在很難**，難度就跟成為奧運選手一樣吧。

那這樣豈不是幾乎所有人都必須放棄了嗎，那倒未必。藤原先生說過，「即便你只是一介凡人，只要有一段期間專心投入某個領域，就能精通那項工作，成為百中選一的人才」。

舉例來說，如果你能夠分別在二十多歲、三十多歲、四十多歲時，成為該年齡層百中選一的人才，就能實現百分之一乘以百分之一乘以百分之一，也就是百萬分之一的稀少性。那要花多少時間才能成為百萬分之一的人呢？大約要一萬小時，國民義務教育剛好就差不多這麼長。

如果你已經是繪師了，可以想成是**「在繪圖以外的領域也要成為百中選一的人才，再加上原有的繪圖能力，比較容易提高自己的稀少性」**。

順便一提，我也是基於這種思維，才會開設 YouTube 頻道。各位不妨當作是提高自己的稀少性，試著同時兼顧兩邊的工作吧。

如何成為被需要的插畫師？

在多個領域成為 **1/100** 的人才！

插畫
1人/100人

漫畫
1人/100人

寫作
1人/100人

$$\frac{1人}{1,000,000人}$$

稀少性

Q 哪一種人不會成功？

A 平衡感很差的人！

以前曾經有人問過我這種問題。

「要怎麼做才可以只畫自己想畫的圖，又能走紅呢？」

意思就是**該如何靠自己喜歡的事情維生**，這是所有創作者都必須思考的問題。

接下來我要說的話都是出於現實的考量，而且毫不留情。只想要開開心心畫圖的人，或許還是不要看接下來的內容比較好。但是，「想當創作者」的人，**一定會在今後的創作人生中面臨這個問題**，所以這些內容屆時都可以當作參考。

如果要解決這個問題，只要釐清以下三點，就能在自己的內心整理出答案。

1 ▎重視商品開發？還是市場需求？

這是市場行銷用語，簡單來說，**商品開發是「作者至上主義」**，意指只要深入鑽研製作自己喜歡的物品、最終肯定能皆大歡喜的思維。畢竟**圖畫就是一種自我表現**嘛。

相較之下，**市場需求是「顧客至上主義」**，意指製作的物品都能符合顧客的期望、討顧客歡心的思維。也就是可以滿足大眾需求的作品。

很多創作者都會誤解一件事，那就是**大家只是想看有趣的作品，並不是想看你的作品**。雖然我這麼說很殘酷，但是以專業人士為目標時，若依然抱有這種誤解的話，後果不堪設想。

所以，我們應當採取的是「市場需求」（顧客至上主義）的思維。

我認為，**插畫最好要以市場需求的思維為中心來製作**，也就是根據「畫什麼樣的圖才討喜」來製圖，才更容易以專業人士的身分繼續下去。因為，**插畫最明確的用途就是滿足某個人的需求**。插畫市場有需求，畫圖才能成立。

132

相對地，透過鑽研來創作作品的方法，就是藝術。這終歸只是我個人的見解，我認為藝術是以「商品開發」（作者至上主義）為中心的思維。創作藝術的人，也就是所謂的藝術家，會不斷深入挖掘自己的內在，最終創作出可以達到「大眾共鳴」的作品，我認為這就是插畫和藝術最大的差異。

如同我在前面提到的，大家並不是對你或你的作品有興趣，所以就算你以自己的內心為主題來創作，剛開始肯定不會得到任何關注吧。

有些藝術家在去世以後才聲名大噪，就是這個原因。

不論是再怎麼出色的作品，倘若不符合時代的潮流，就不會得到任何評價。

這裡有一件事千萬不能混淆，**以商品開發的思維創作的作品，不該要求要有多少評價**；反而應該要為能夠獲得好評而感到幸運，這樣對心理健康比較好。

如果想要獲得大眾的好評、在社會上成功，還是要採取市場需求中心的創作型態，除了自己喜歡的事物以外，也必須同時思考大眾喜歡的事物。

不過，我認為市場需求的創作型態不該受到限制。

否則就會扼殺了作家的個性和有趣的作品，而且實際上也有很多插畫師擁有藝術家的性格。

那該怎麼做才好呢，我建議一開始先用八分市場需求、二分商品開發的感覺來創作。**當商品開發的部分，也就是自我表現開始獲得好評以後，再漸漸把比例從二提升到三、四即可。**

簡單來說，**重要的是在商品開發和市場需求之間取得平衡。**

透過這個方法來確保收入，直到自我表現的作品能夠出名。

藝術家也不是只懂得自我表現而已。比方說，有些藝術家也會在繪畫教室滿足學生的需求，種心態只是得了便宜還賣乖而已！

② 能做到努力去喜歡嗎？

然而，我們還是會在不知不覺中想著：「要是開發出來的商品能符合市場需求，那就太棒了！」但是，我就直說了，這麼走運的事鮮少發生，況且「沒辦法喜歡自己畫的內容」，這

創作作品時的思維

有兩種創作型態

市場需求	商品開發
· 顧客至上主義 · 滿足需求	· 作者至上主義 · 自我表現

常見於
插畫

常見於
藝術

用適合自己的型態來畫吧！

我大概有八年的時間，都在為《刃牙》系列漫畫上色，並且連載《刃牙豪仔》的漫畫（皆為長鴻出版），但是我剛開始其實並沒有多喜歡這部作品。

我將原作者板垣老師當作自己的第二個父親一樣尊敬，所以提起這件事會覺得很尷尬，但是不諱言，我起初並不喜歡《刃牙》的畫風。

因為，那個肌肉的畫法未免也太誇張了吧！

不過，我在持續接觸這份工作的過程中，有了各式各樣的發現，於是漸漸地喜歡上了《刃牙》。從此以後，我便積極地投入工作，工作品質也提升了，而且慶幸的是我的表現也獲得愈來愈多好評。

剛開始不喜歡也沒關係。喜歡這分心情可以日後再培養，反而**努力去喜歡才是最重要的**，我透過這段經驗切身體會了這個事實。

3 你真的想把繪畫當成工作嗎？

到了這裡，我希望各位能夠思考，**就算這樣也想要把繪畫當成工作嗎？**

如果你覺得「好麻煩，還是當成興趣就好」，那大可放心，這是很正常的反應。所以大多數人才會判斷「不能把興趣當成職業」。**如果沒有把繪畫當成工作，就不必在乎別人的評價，自己隨心所欲畫圖就好。**

但是，應該還是有人覺得「我想做繪畫的工作」吧？這一篇開頭的提問者也是一樣。

為什麼感到辛苦卻不逃避、依然決心面對呢？那肯定是因為自己畫的圖曾經討了很多人歡心，這種有所貢獻的感覺讓自己感到很開心吧。

插畫的工作確實也有勉強自己畫符合大眾需求的題材的一面，但是換句話說，這種行為也是**送給大家想要的禮物。**

把討大家歡心視為最優先的事項，這就是做繪畫工作的第一步。評價在這之後就會自動累積下去了。立志今後要成為專業繪師的人，最好把這件事當作繪畫工作的基本思維。

影片解說

CHAPTER 3的內容,在「齋藤直葵插圖頻道」(さいとうなおき YouTube)也有推出影片介紹喔!

Q 要怎麼成為
專業的插畫師?(P.92)

Q 只要畫得好
就能接到案子嗎?(P.96)

Q 怎樣才能接到
想做的案子?(P.102)

Q 要怎麼行銷自己?
(P.106)

Q 要怎麼靠畫圖賺錢?
(P.112)

Q 上班族和自由接案,
哪一個才好?(P.118)

Q 自由工作者
很辛苦嗎?(P.124)

Q 畫圖該當正職
還是兼職?(P.128)

Q 哪一種人不會成功?
(P.131)

※ 受到其他QR碼干擾而無法讀取
時,請用手指遮住周圍的QR碼
再讀取。

※ 頻道影片以日文為主,未提供
中文翻譯。

4

就是畫不來

雖然會畫圖，但是一直畫不出滿意的作品，
煩惱畫技總是在原地踏步的人，應該也不少吧。
這一章就來介紹讓你的繪圖能力突飛猛進的升級祕訣。

Q

遲遲沒有進步

A

因為你做的事都對畫技沒幫助！

這裡介紹畫圖前、開始畫圖、畫圖中，各個階段千萬不能做的行為。只要改善這些，應該就能幫助你進步了。

1 沒有仔細觀察（畫圖前）

圖畫得很好的人，在看任何東西時都會以「如果是我，我會怎麼畫」的心思來觀察。而且是二十四個小時都一直都這樣。**圖畫得好的人觀察力都很敏銳。**

在談論繪畫技術以前，是否能做到在自己的腦海中想像「我會怎麼畫那個」，會造成很大的實力差距。關於提升觀察力的方法，我建議可以**在散步的同時拍照**。

來提升觀察力吧！

提升觀察力的思考法

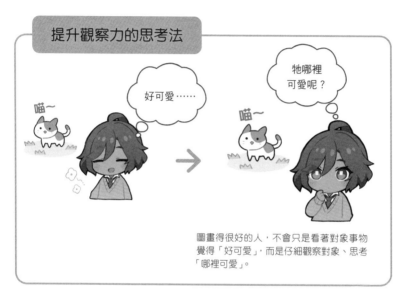

喵～

好可愛……

牠哪裡
可愛呢？

喵～

圖畫得很好的人，不會只是看著對象事物覺得「好可愛」，而是仔細觀察對象、思考「哪裡可愛」。

用相機提升觀察力！

啪嚓

這個構圖
很棒！

拍攝照片和畫圖的心理狀態非常相似。只要用「來拍照吧」的心情欣賞風景，頭腦就會全力運轉起來，思考作品的概念、主題、構圖。

2 只會想出一個方案（開始畫圖）

「我這個人非常講究，一開始構思出來的東西肯定是最完美的！所以草稿只要準備一張就好了。」如此深信不疑的人還蠻多的。

不過，這只是因為怕麻煩而已，和個人講究不太一樣。

非常講究的頑固人士，和單純怕麻煩的人，差別在於**思考量的多寡**。

即使兩邊同樣得出「A案最好！」的結論，怕麻煩的人多半都是在沒做其他備案的情況下深信「A案最好」，但非常講究的人則是「製作多個方案比稿後，判斷還是A案最好」。兩者完全不同對吧？

準備多個方案的好處，拿運動來比較的話就能輕易理解了。

我在國中時期曾經加入游泳校隊，但是競技的世界非常殘酷，花上一整年時間練就的實力，必須在唯一的一場比賽中全部用盡才行。

然而，繪畫的世界不一樣，**可以提出多個方案，從中選出最好的一個**。游泳比賽卻是要游好幾趟並計時，用最佳的時速表現一決勝負。

多個提案的好處

不論一開始的構想有多好，至少也要多準備一個B案，這件事非常重要。

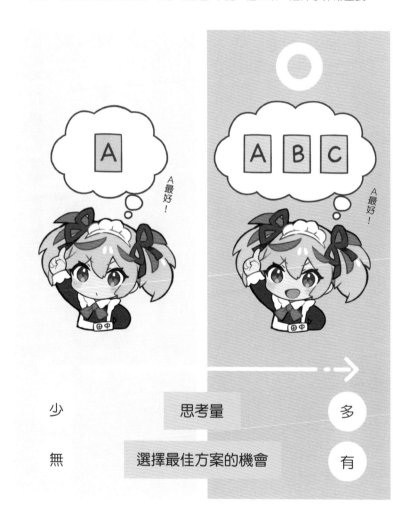

	思考量	多
少	思考量	多
無	選擇最佳方案的機會	有

3 不願意花太多時間畫一張圖（畫圖中）

很多人都誤以為「只要擅長畫圖就能快速畫好」。實際上，速度是會變快，但這是很久以後才會達到的境界，**基本上繪畫技巧進步後，作畫速度反而會變慢。**

我認為所謂的好圖，是「**一幅蘊含了很多訊息的畫**」。立體感、設計、配色、可愛度、趣味度也都是一種訊息。

如果要整理大量訊息、放進一幅畫裡，要思考的事也會隨之增加。查資料和試錯的時間也會變多，會花很多時間完稿。

而且，**一張圖所花的時間差距，會成為關鍵性的差距顯現在圖畫上。**

畫得不好的人，本來就不具備多到能夠放進一張圖裡的訊息量，所以沒辦法花很多時間畫一張圖。「不知道該怎麼花時間畫圖」的人，可以試著注意下一頁提到的重點。

該怎麼花時間畫圖？

不妨嘗試以下兩點！

1.修正到自己滿意為止！

修正形狀和位置也有助於增加訊息量。修正後要與修正前比較一下，確認效果。

2.把尊敬的繪師作品放在旁邊！

比較理想的作品和自己的作品，對自己的作品有多失望，就代表訊息有多匱乏。秉持著要「贏過」理想作品的心態，作畫的品質就會突飛猛進。

不擅長畫背景

就算不畫背景，背景也能畫得出來！

為圖畫加上背景，臨場感和氛圍會顯著提升，完稿度也會更好。

「這一點我很清楚，但我就是不擅長畫背景啊」這麼想的人應該很多吧。

就算這樣也沒關係！風景？建築？即使完全不畫這種東西，背景也能畫得出來！

各位聽過**抽象背景**嗎？就是指沒有描繪具體對象的背景。

只要善用抽象背景，即使沒有畫出自然風景、建築這些所謂的具象背景，在某些狀況下反而能畫出效果更好、更帥氣的背景。

抽象背景有很多種類。這裡就介紹下列七種類型的抽象背景畫法。

抽象背景的種類

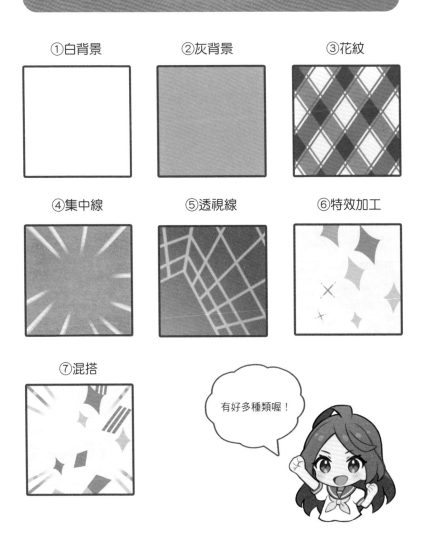

①白背景

②灰背景

③花紋

④集中線

⑤透視線

⑥特效加工

⑦混搭

有好多種類喔!

白背景

最簡單的背景。白背景優秀的地方，在於可以簡單襯托出角色人物。不畫背景和白背景的差別，就是反射光和影子。畫出反射光和影子，背景的白色就會頓時變成白色的空間。

畫出影子

在角色接觸地面的部分，如果要呈現角色微微飄浮的狀態，就在距離角色稍遠的地方加上影子。

反射光

加上地面反射到角色身上的反射光。運用「柔光」圖層疊上朦朧的顏色。

灰背景

基本概念和白背景一樣,背景使用灰色的漸層,可以營造出沉穩、有點大人的成熟氣氛。和白背景一樣要加上影子和反射光。

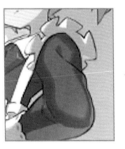

輪廓光

背景填入灰色,就可以使用白色畫反射光了。接著在角色身上畫出輪廓光,效果會更好。

白色特效

在角色前面加上白色的特效,營造出帥氣的印象。

花紋

條紋、格紋、圓點等花紋，可以表現出像商品包裝般的時髦氣氛。背景的用途終歸是襯托角色，所以降低明度的對比很重要。

明度變化

背景配色的明度對比太大，就無法襯托出角色，要多注意。

輪廓描線

如果想要呈現華麗感但又想凸顯角色，可以在角色的輪廓外緣描線，花點心思就能讓構圖更順眼。

加入角色相關的花紋

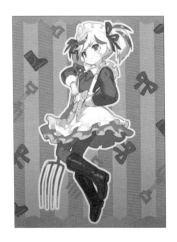

這是花紋的延伸技巧，採用角色身上的圖樣來構圖的方式。這樣可以營造出歡樂的氣氛，又能彰顯出該角色的性格，非常建議使用。

例如……

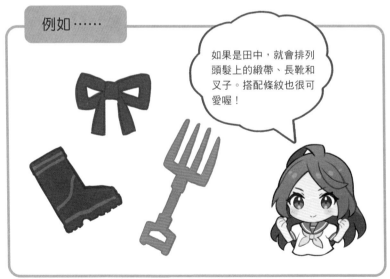

如果是田中，就會排列頭髮上的緞帶、長靴和叉子。搭配條紋也很可愛喔！

集中線

集中線是漫畫使用的效果線，可以營造出氣勢。這個方法會將角色推到畫面前方，適合用在角色發動攻擊的場面、精力充沛地奔跑、飛翔的插畫背景。

 →

畫法基本上和漫畫的集中線一樣，不過漫畫那種簡單的效果線，放在插畫裡會顯得很不起眼。可以在集中線上方新建圖層，沿著線條方向堆疊多個色塊。只要讓配色富有變化，就能營造出繽紛精采的畫面。

透視線

運用一點透視圖法等透視的輔助線，可以在畫中表現出寬敞的空間。只要把線條鋪設在角色下方就成了地面，放在上方就能為角色營造出飄浮感；如果放在兩側，除了飄浮感以外，還可以呈現出電腦空間的感覺。

一點透視圖法和魚眼鏡頭的透視，即使不用格子、改用其他圖形，也能呈現出非常帥氣的畫面。

① 運用兩點透視圖法。從畫面外的消失點拉出放射狀的透視線。

② 增加線條。

③ 複製剛才拉好的線條、貼上，再水平翻轉配置。

④ 剪下一部分來配置。複製圖層，加入模糊效果即完成。

特效加工

這是只用特效加工來表現背景的方法，可以呈現出動感。在角色的前方和背後都配置生動的特效元素（同時要注重流暢感）。最簡單清楚的樣式就是使用成串的光芒之類的特效。

畫出大流向。

即使將花瓣和水滴等一個個小顆粒的特效元素布滿整個畫面，也無法營造出活潑的印象，要小心運用。

↓

沿著大流向配置小顆粒的特效，可以呈現生動活潑的印象。

混搭

抽象背景的終極運用，就是混搭。只要將前面介紹過的技巧，搭配成有效果的抽象背景，會比具象背景更能襯托出角色本身。找出帥氣的搭配方式，確立自己的原創背景風格吧。

我常用的是搭配透視線和特效的作法。這樣可以同時營造出動感和空間的壯闊感，即使沒有畫太多背景，也能表現出生動的空間廣度。抽象背景的混搭技巧有很多種模式，也有無限可能性。只要妥善運用，肯定能夠成為你最強健的武器。

Q 有什麼方法可以一口氣提升畫技？

A 畫連續作品！

我有個祕密方法，能讓你一口氣提升畫技、實力大增。

在我看來，繪畫進步神速的人都一定會做這件事，而且實際上我也是開始用了這個方法以後，畫風就穩定下來、推特追蹤人數突破五萬，案子也增加許多。

這個方法，就是**畫連續作品**。

所謂的連續作品，就是依照一個主題畫好幾張插畫，作為一系列的作品發表出來的方法。雖然這不是插畫，不過阿爾豐斯・慕夏（Alfons Maria Mucha）的《藝術四聯作》就是知名的連續作品。

連續作品的好處

可以獲得繪畫用的武器！

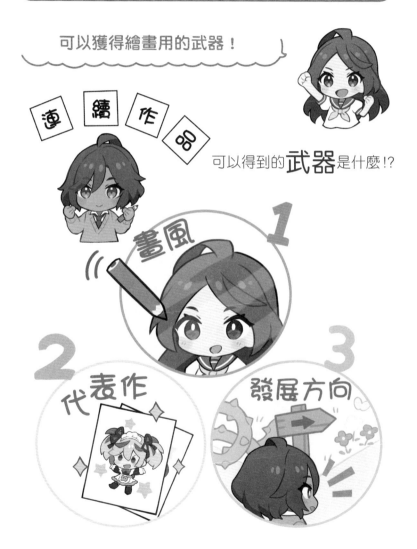

連續作品

可以得到的**武器**是什麼!?

1 畫風

2 代表作

3 發展方向

1 可以得到「畫風」這個武器

畫風對繪師來說，就跟容貌一樣。

沒有確定自我風格的畫風就一直畫下去的話，用玩線上遊戲來比喻，就像是沒拿武器、只靠徒手不斷對抗強大的怪獸。

製作連續作品時需要考慮很多事，要畫什麼主題、要畫什麼內容、是由幾張圖構成。不過，首先必須思考的是一貫性。為了展現出這些圖是一系列的作品，這是個思考如何在排列圖畫時呈現一貫性的好機會。

如此一來，你就會開始有意識地思考一張圖的所有細節，像是你原本無意識畫出來的線條粗細、顏色、背景的一貫性，或是反過來察覺哪些部分的表現富有變化。

思考這些細節、嘗試，不斷累積自己覺得「不錯的感覺」，就能找出自己的作畫規律，這些就會成為你的畫風！煩惱自己畫風不穩定的人，一定要試著挑戰畫連續作品。

2 可以得到「代表作」這個武器

上傳到社群網站的插畫不論再怎麼精美，混在每天大量發表的插畫作品當中，可能只會得到觀看者一句「畫得真好～」就結束了。而單單只憑「畫得真好」就要對方記住自己的名字，未免太強人所難。如果只是單幅的作品，不管你畫得再怎麼努力，也都是石沉大海。

所以才要畫連續作品。因為，連續作品可以塑造個人印象。

比方說，持續發表以甜點、女僕、龍等主題的連續作品，就能讓人聯想到「提到龍就是A了吧！」或是反過來「提到A，就是畫龍的那個人嘛！」像這樣在觀看者心中留下固定的印象，你的名字也會更容易被人記住。

而且，案子還會因此從天而降！好比說有公司成立龍的遊戲企畫時，若A已經確立了「提到龍就會想到A」的印象，該公司就會想起A的名字、決定「這件案子就委託給A吧」。

如果走到這一步就會贏了！沒有比這個更強的武器了吧？

3 可以得到「發展方向」這個武器

各位是否曾經煩惱過「最近不知道該畫什麼樣的圖」呢？

有時候應該也會變得不知道怎麼畫、怎麼改變比較好。不過沒關係，**只要畫連續作品，就能解決這股不安。**

畫連續作品，自然就會有更多機會比較同系列的作品。**將同系列裡的各張圖放在一起比較，會更容易察覺自己的優點，並自主發現需要解決的課題。**

像是「我可以用暖色系畫得很漂亮」、「我的線條強弱表現不太明顯」，諸如此類只畫單張作品便很難發現的**自己的長處，以及今後的課題，都會一清二楚。**

也就是說，**可以獲得「發展方向」這個最能增加信心的最強武器。**

那麼，實際上該怎麼製作連續作品呢，其實並沒有那麼難。角色插畫的連續作品作法，大致可以分為以下四種，各位可以參考看看。

連續作品的作法

連續作品即使一開始確定要畫4張，起初也可以先從2張開始，如果這2張畫得很順利，再接連畫下去也沒關係。用適合自己的方式去畫吧！

1.二次創作

運用喜歡的作品來衍生連續作品

· 適合初學者
· 不必自行設計角色，又能學習原作的角色設計
· 引用熱門作品容易吸引到追蹤者
· 但著作權並非自己所有，要小心處理

2.親生孩子
（原創角色）

運用「親生孩子」創作連續作品

· 非常確定自己要畫的角色
· 也方便應用於季節性的插畫

3.擬人化

沿用主題來設計

· 例如根據主題「點心」，製作多種角色
· 可以無限拓展想像力

4.世界觀

根據背景、世界觀來創作

· 適合高階人士
· 例如先決定好世界觀是「在類似香港九龍城的住商混合大廈裡的日常生活」，然後畫出角色在其中生活的場景
· 這個方法可以激發觀看者的想像力

沒有繪畫才能的人該怎麼辦？

畫圖不需要才能！

我在十幾歲、二十幾歲的時候，曾經煩惱自己進步得很慢，也怨恨過自己沒有才能。但是過一陣子後，我得到了一個結論。

「這種事想也沒用！但我還是很想變強！」

希望和我一樣想著「我沒有特別的才能，但我還是想要變強！」的人，都能夠仔細閱讀我接下來要介紹的內容。

有一種方法，即使不仰賴與生俱來的才能，也一樣可以確實加快進步的速度。

那就是**增加發現量**。進步神速的人，都有很多「發現」。

聽說一件事，就要察覺五件事，這就是快速進步的訣竅。

可能有人會想「聽說一件事就要察覺五件事？這不就是才能嗎？」這麼想也沒錯。

日本人常說「豎起你的天線！」意思是「只要全心全意專心生活，就能接收到各式各樣的資訊、察覺許多事」，但這個含義總讓人覺得很模糊、很難理解吧。

因此，我建議大家採取下列方法，雖然很簡單，效果卻非常好。

那就是**做和以往不一樣的事。**這個很重要！具體來說有：

1　試著改變線條的粗細

2　試著改變色調

3　試著改變作畫的順序

後面我來依序說明一下。

1 試著改變以往的線條粗細

你**曾經特地改變過自己畫的線條粗細嗎**？

即便只是試著畫一下，應該也會發現自己畫的粗線、細線的差異。

如果能夠察覺這個差異，下次畫圖時，你應該就會想到「想要畫出柔和的感覺，所以線就畫細一點吧」，像這樣因應狀況改變線條的粗細。

這個改變的用意，就是**操控傳達給對象的資訊**。只要改變線條的粗細，就能夠操控傳達出去的資訊。

線的深淺也有助於操控資訊。舉例來說，線條的深淺可以讓圖畫呈現出對象物體是在畫面前方、還是畫面深處的資訊。

除此之外，還有「**彩色描線**」，這是**使用與線稿周圍的顏色相似的色彩來描線的技巧**。比方說要為臉部的輪廓線顏色做彩色描線時，不要選用黑色，而是使用深膚色、茶色來描輪廓線。這樣線稿就能和周圍的顏色融合，使圖畫呈現出一體感，而為這個輪廓線加上深淺變化，也可以達到操控資訊的效果。

操控線條傳達的資訊

只要改變線條的畫法，就能得到很多新發現。

←—— **粗線** 粗細 **細線** ——→

- ·展現出氣勢
- ·營造出存在感
- ·從遠方也能清楚看見
- ·不易展現出柔和感
- ·畫太多線會顯得亂七八糟

- ·容易表現出溫和、柔軟的感覺
- ·畫再多線條還是很清爽
- ·可以表現出細微的差異
- ·從遠方看不太清楚
- ·需要花很多時間畫

←—— **深線** 深淺 **淺線** ——→

- ·可以賦予圖畫「物體在畫面前方」的資訊

- ·可以賦予圖畫「物體在畫面後方」的資訊

彩色描線

- ·使線條和周圍的顏色融合，為圖畫營造出一體感

2 試著改變以往常用的色調

圖畫只要用準確的色調來畫，即使形狀有點崩壞，也不會讓人介意，這就意味著**色彩的力量非常強大**。

我在念高中的時候很不擅長上色，在繪畫補習班裡甚至還被取了個奇怪的綽號叫「色盲」；不過我為了克服這個缺點，積極嘗試色彩的運用，結果在不知不覺中，有愈來愈多人說我「上色好漂亮」。

只要能夠克服自己不擅長的事，它反而會轉化成為強力的武器，所以覺得自己「上色品味很差」的人，千萬不要放棄。

我建議的方法是，**模仿自己喜歡的畫冊和寫真集的色彩**。

準備一張由自己構思好圖畫題材和構圖的插畫線稿，只有顏色的部分模仿吸引自己的圖畫或照片來上色。

模仿別人的圖畫或照片的色調，**可以拓展自己的色彩印象**，能夠培養出更敏銳的顏色感覺。

模仿畫冊或寫真集的色彩

色彩的威力大到足以翻轉圖畫的印象。各位不妨嘗試下列方法,看看自己
對於顏色是否有成見或偏好。

抱有成見

· 總是畫著畫著又使用
 相同的顏色

· 老是畫出感覺差不多
 的圖畫

只要改變對色彩的印象

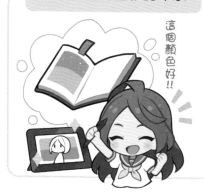

·「用這個顏色最好!」

·「這個配色也很棒!」

· 會有更多意外的發現

3 試著改變以往的作畫順序

三個方法當中，其實這個方法的效果最好。

我畫插畫的方法，有些地方和別人不一樣。大多數人應該都是先畫線稿再上色吧，但我是先上色以後再描線。

我從怪獸插畫轉型到人物插畫時，才開始採取這種作法。當時**我試了很多次，都無法用線條畫出自己中意的形狀**，因此**我乾脆豁出去，先上色再修正，結果就畫出滿意的造型了**。

於是我才察覺，我畫線條時根本沒有考慮到上色的狀態。但是先上好色的話，就可以修正成自己想要的形狀了！

像這樣改變作畫順序後反而更順手的方式，肯定還有很多。

當你覺得「好像畫得不順手」時，試著改變一下以往的順序，或許就能在意想不到的地方突破困境喔。

改變一下作畫順序吧

這是增加發現量最有效的方法！試著用不同於以往的順序或方向去做，
會更容易得到新發現。

例如……

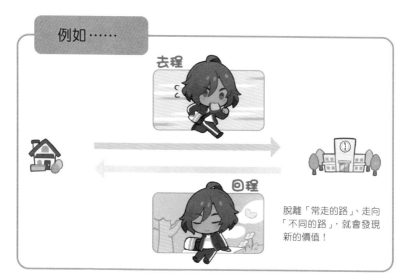

脫離「常走的路」、走向
「不同的路」，就會發現
新的價值！

畫圖也是

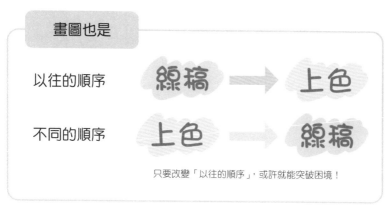

以往的順序　線稿 ➡ 上色

不同的順序　上色 ➡ 線稿

只要改變「以往的順序」，或許就能突破困境！

Q

怎麼練習都沒有長進

A

因為你不知道培養品味的方法！

明明都花了相同的時間練習，有人畫得更好，卻也有人毫無長進，這種差別究竟從何而來呢？原因有好幾個，但我認為主要原因就出在品味的差異。

我要鄭重聲明一次，**品味和才能不一樣**。

真正擁有與生俱來才能的人，可能只有極少數，但不管我們有多在意這些人，也不會提升自己的能力，所以這裡就直接忽略他們。

品味是無論從幾歲開始都能夠培養，換言之，無論從幾歲開始都可以提升畫技！

雖說要培養品味，但實在搞不清楚該從哪裡、怎麼開始才好對吧。

因此，要做的就是分解品味。**將品味分解成下列三者，再加以培養即可！**

170

品味可以分成三種

分解成目的 × 行動 × 精準度

品味 → 目的　行動　精準度

目的

確定自己「現在最重視的是什麼」。
三者當中最重要的部分。

行動

意識到「目的優先於其他事項」，
盡可能捨棄與目的無關的行動，
在一定期間內持續採取優先的行動。

精準度

思考為何成功、為何失敗，
以及下次該怎麼做才能提高精準度。

① 決定目的的能力

我就以自己的經驗談為例吧。我到三十歲以前都是怪獸繪師，原本就很想畫角色人物的我，決定趁三十歲的時候轉型成為角色繪師。**這時的目的就是「成為角色繪師」。**

② 採取行動的能力

決定好目的以後，接下來只剩下實際行動了。

要思考哪些行動可以達成目的，並徹底持續採取那項行動。

我是先找到畫角色插畫的工作，查出自己究竟缺乏什麼樣的能力，然後一心一意只練習那個部分。

除此之外，我在這段期間捨棄了其他所有事情。我捨棄了玩樂，把吃飯和睡眠以外的時間通通用來練習畫圖。總之**最重要的就是投入目的**。

雖然我非常害怕實際採取行動，但是不先做做看的話，狀況並不會有任何改變。

而且，我認為**挑戰失敗時，才能真正培養出品味。**

我也從失敗當中學到了很多教訓，確實感覺到自己獲得非常了不起的價值。**失敗就是透過挑戰才能得到的價值！**建議你也下定決心開始行動吧！

3 提高精準度的能力

這一步要仔細思考自己為什麼會成功、為什麼會失敗。

這一連串的作業，就和「學會騎腳踏車」的過程很相似。實際騎上去、怎麼摔倒、何時最容易摔倒，親自遭遇挫敗並從中學習，才能學會騎腳踏車對吧。

品味的培養方式也是同理，首先自行採取行動，然後想著「下次絕對會成功！」懷抱著強烈**的期許努力不懈地嘗試錯誤、記取教訓，最終提高精準度。**這比任何事情都更加重要。

在提高成功精準度的過程中，能夠扎實地磨練出品味。

各位在平常創作作品時，不妨也試著採取這個思維吧。

影片解說

CHAPTER 4的內容,在「齋藤直葵插圖頻道」(さいとうなおき YouTube)也有推出影片介紹喔!

Q 遲遲沒有進步
(P.140)

Q 不擅長畫背景
(P.146)

Q 有什麼方法可以一口氣
提升畫技?(P.156)

Q 沒有繪畫才能的人
該怎麼辦?(P.162)

Q 怎麼練習都沒有長進
(P.170)

※ 受到其他QR碼干擾而無法讀
取時,請用手指遮住周圍的QR
碼再讀取。

※ 頻道影片以日文為主,未提供
中文翻譯。

CHAPTER

5

幹勁出不來

明明內心想著「要畫得更好」，卻遲遲無法付諸行動……。
難道我現在正處於低潮期嗎……。
這一章就來介紹這個時期的解決方法。
只要一點小訣竅，就能把幹勁和專注力找回來!!

Q 提不起幹勁

A 因為你老是重複那些不良習慣！

對插畫師來說，是否能夠保持幹勁、動力，是攸關生死的問題。

我覺得，**幹勁比技術什麼的都更加重要**。

無法保有動力的人，通常都犯了會減少幹勁的三種不良習慣。後面就來依序說明。

1 沒有累積小小的成功經驗

無法產生幹勁的人，總而言之就是很不擅長累積小小的成功經驗。

那該怎麼做才能累積小小的成功經驗呢？

其實很簡單，就是**把預定事項寫在月曆上，徹底活用**，只要這樣就好！

徹底活用月曆

哪一種都可以！

印象較深！　　　　　　　　功能方便！

日	一	二	三	四	五	六
31	1 找資料	2	3 草稿	4	5	6 清稿
7	8	9 書店	10	11	12	13

寫下創作活動的
預定事項吧！

雖然很多人都會把自己的預定事項寫在月曆上，但這樣只運用了月曆的一半功能而已。

月曆的另一半功能是記錄「自己完成的事」的成功筆記。

寫在月曆上的預定事項，只要沒有什麼特殊的理由，應該都會實行吧？所以，**寫在月曆上的預定事項有很高的機率都是已經完成的事**。

「我畫的圖被批評了，我可能沒有才能吧」像這樣自信心受挫的時候，只要有這份成功筆記，就能夠轉念一想「我都做過這麼多事情了！這份努力絕不是假的」。

2 口頭禪是「沒有啦」

愈是有上進心又認真的人，這個傾向就愈強烈。比方說，

A：「你畫的圖好厲害喔！」

你：「沒有啦！我還差得遠呢。你才叫厲害！」

提不起幹勁的人，很多都是不太懂得接受這些讚美之詞的人。對於誇獎你的人來說，這些可能是他們深受你的作品感動、無論如何都想要告訴你的話吧？你卻用「沒有啦」來搪塞，未免太沒禮貌了（笑）。

一定要接受別人的讚美！

只要說「謝謝，我會繼續加油！」接受對方的心意，這些話就會變成你的動力。

過度逃避失敗

或許有很多人以為失敗等於白費工夫、是沒有價值的經驗，但事實並非如此。倒不如說，**失敗是最有價值的經驗。**

各位可以想像一下，如果你身邊有個人不停地自誇或不斷重提當年勇，你有什麼感想？難道不會覺得「這個人總是自賣自誇，我一點興趣也沒有」嗎？我們通常不想老實地聆聽

別人的成功經驗，總會覺得「因為是他才會成功，跟我無關」。

那麼，失敗的經驗談呢？

我們會覺得「就算是成功人士，過去也曾經失敗過，跟我現在好像」，於是莫名地願意老實聽他講，然後就會開始想「我也要加油」，不是嗎？

失敗的經驗談可以賦予我們活力。依照個人想法，這段經驗的價值非常高。成功經驗談反倒沒有這種價值呢。

所以，我在失敗以後，當下雖然非常難過，但同時也覺得「我有了可以讓大家打起精神的素材了」。**失敗本身就具有價值。**

只要這麼一想，就不會害怕面對稍微超出自己能力範圍的挑戰和新事物了吧。成功當然會有收穫，但**失敗也有失敗才能得到的價值。**

所以，害怕失敗而提不起幹勁的人，反而更需要盡量失敗！**失敗並不會降低你的價值。**反而失敗愈多，你的價質愈高。

抱著要去獲取失敗的企圖，面對大量的新挑戰吧

提升幹勁和精力的方法

反省自己每天的習慣，就能確實提升動力。

有幹勁卻無法專心

原因出在「焦慮」！

各位在創作作品時，是否遇過「有幹勁卻無法專心」、「分心在意其他事情，結果沒畫完就放棄」這些狀況呢？

為什麼你無法專心呢，**失去專注力的最大原因，就是焦慮**。

人一旦感到焦慮就會分神，無法專注在當下應該做的事情上。

據說要是長期持續焦慮，腦部就會萎縮，認知功能就無法順利運作。焦慮對於思考力和專注力的影響就是這麼大。

這裡就來介紹會在無意識中加深焦慮、破壞專注力的行為前三名，以及我個人的應對方法。

破壞專注力的行為 TOP 3

哪些行為不能做呢？

第 **1**

抱怨自己好累

我好累

第 **2**

煩惱未來

工作 畫 人生

第 **3**

回覆所有留言

第3名 回覆社群網站的所有留言

有些人會覺得「不回覆所有留言我就無法安心」，但是，這個行為只是出於「不想被討厭」的人類習性，還有你自己的恐懼使你幻想「要是我不回覆就會有人抱怨」。

所以，首先要拋棄「留言一定要回覆」的想法。

不過，也有人覺得「完全忽略讀者的留言總覺得很不好意思」。

我自己是按**「喜歡」來代替留言**。只有在光按「喜歡」也不足以表達自己的心意時才特地回覆留言，只要像這樣為自己設定好規則，就能擺脫多餘的焦慮，心情會輕鬆許多。

人在時間和專注力上都有極限，一一用心回覆留言，**會縮限創作表現的時間和專注力**。

有時候也必須衡量該將自己的專注力運用在何處。

第2名 煩惱未來

我在十幾二十多歲的時候，成天焦慮不安，滿腦子都是負面想像，晚上也睡不著覺，經常睡眠不足。在這種狀態下，根本不可能專心創作吧。

這種時候最有用的，就是**把煩惱和不安通通寫在紙上**。

光是在頭腦裡思考，焦慮就會引發更多焦慮。但是，**在紙上寫出自己的想法，對將來隱約的不安就會消失，還能將具體如何解決焦慮的作法可視化**。

下一頁我會詳細介紹書寫煩惱的方法。當你總覺得有點焦慮時，一定要試試這個方法。

第1名 忍不住抱怨「好累」

「我好累」這一句話，會讓你陷入焦慮。

腦科學已經證明過，大腦很容易受到最靠近的人所說的話語影響。而離你的大腦最近的人所說的話，也就是你自己脫口而出的話，對你自己的影響最大。

消除焦慮的書寫方法

我參考了《在TOYOTA學到的只要「紙1張」的超實踐整理技術》（淺田卓 著／天下雜誌）這本書裡介紹的「邏輯LOGIC 3」方法，自行修改後作為我整理繪圖、創作相關煩惱和思考的書寫方法。

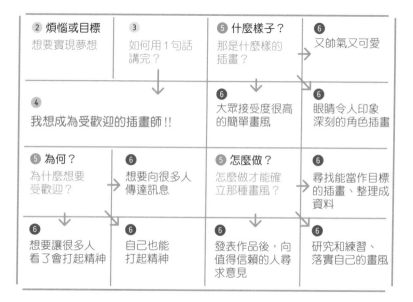

準備工具＆書寫方法

A4或A5大小的紙張

綠、藍、紅三種色筆（鉛筆亦可）

1 畫出分隔線
2 在左上角寫下煩惱或目標
3 在右邊欄位寫下「如何用1句話解釋？」
4 用紅筆將答案寫在下方欄位

5 寫出3個問題
　　為何？什麼樣子？怎麼做？
6 將各個問題的答案填進剩下的欄位

要是在一天的最後說出「我好累」，就等於是**自己為這一整天的努力賦予了負面意義**。

所以，如果反過來利用大腦的這個習性，說出「我很努力了！」的話，會怎麼樣呢？

人類是種不可思議的生物，在想著「我好累」的**負面思考時，往往會處於思考停滯的狀態**；但是在想著「我很努力了！」**轉為正面思考的那一瞬間，思考就會開始運作起來**，樂觀地想著「今天發生哪些好事，這個狀態要延續到下一次」。

讓自己的心情保持正向樂觀，有助於強化行動，也就是專注力。即使發生令人沮喪的事，也要特意用開朗的話語來重新解讀這件事。

要提高專注力，最重要的是消除焦慮。

為什麼必須提高專注力呢，那是為了全力活在當下。自己當下的行為，會塑造出未來。你對自己現在的行為能專注到什麼程度呢？

為了養成創造出更美好未來的習慣，在一天的最後別說什麼「我累了」，不妨試著用「我很努力了！」來做結尾吧？

陷入低潮期怎麼辦？

繼續畫下去！

在繪圖進步的過程中，的確會有一段時期讓人覺得畫圖很痛苦。這種時候，我覺得**最好不要放棄畫畫，要繼續思考並畫下去**。理由有以下三個。

理由1 | 思考其實很好玩

而且，**不管發現什麼都可以自由心證！**

繪圖方面的「思考」，意思就是「發現」。

比方說，「線畫得粗一點，圖畫就會顯得強而有力」、「眼睛的反光畫大一點，角色會顯得更

生動」等等，**持續累積細微的發現，就是我所謂的「思考並畫下去」**。即便是沒什麼大不了的發現，只要不停累積，就會變得厲害到像是換了個人似的。

而且，使發現的樂趣倍增的訣竅，就是寫下自己的發現。筆記下來，才可以在視覺上回顧自己提升能力的過程。

另外還有一個促進發現的練習方法，那就是臨摹喜歡的繪師作品。臨摹的目的在於發現。好比說「眼睛竟然是畫在這個位置」這類，光是單純欣賞圖畫並不會發現的、**作者隱藏在圖畫中的祕密資訊，奇妙的是只要透過臨摹就能夠發現。**

我寫過的筆記。

痛苦的感受正是成長的瞬間

在進步的過程中會經歷下一頁提到的階段。

當中有處於「愉悅」的狀態、覺得「真開心！」的人。這種人會是誰呢？

相對地，也會有人處於最不悅的狀態，會想要把正在畫的圖揉成一團扔進垃圾桶裡。這種狀態也可以說是低潮期吧。

這裡的重點是，**低潮期會發生在從最低的階段、爬到第二階段的時候**。

或許有人以為「低潮不是指原本可以做到的事，突然變成做不到了嗎？」但在大部分的狀況下，這是誤會一場。

為什麼會覺得自己做不到了呢？

那是因為**在最低階段的人，處於深信自己可以畫出來的狀態。**

那個人會在某個瞬間（**閱讀書籍、看見精美的圖畫後頓悟**）只有眼光的水準向上提升。在這個

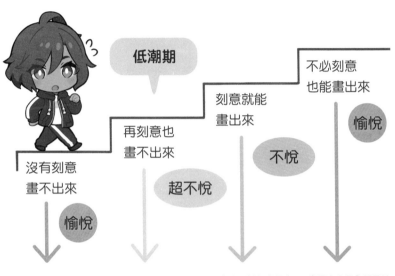

成長的階段

低潮期

不必刻意
也能畫出來

刻意就能
畫出來

再刻意也
畫不出來

愉悅

不悅

沒有刻意
畫不出來

超不悅

愉悅

不畫圖的人幾乎都處
於這種狀態，其中也
包含以為自己「畫得
出來」的人。

處於頭腦可以理解，
卻畫不出來的狀態。
一直都很痛苦。

刻意的話就能畫得出
來，但只要一稍有疏
忽就畫不出來了。不
過在這個階段，畫出
來的喜悅可以抵消畫
不出來的痛苦。

畫得出來圖全都是神
作！這是理想狀態。
但僅僅只有極少數人
能踏入這個領域。

低潮期是成長的證明！

不要放棄畫圖、往下退一階段，而是再痛苦
也要勇往直前，再堅持一下、往上多爬一階
段！一起加油吧！

時候，**處於只有眼光提高了，但技術根本還追不上的狀態。所以才會覺得畫不出來！好痛苦！這就是低潮期的真相。**

有兩個方法可以脫離這個狀態。

一個方法是大量練習，讓技術追上只有眼光提高的狀態、再往上多爬一個階段。另一個方法是暫且休息，往下降一個階段。

大多數人會在這個階段往下降。你是不是也曾經聽過類似後面這種建議呢？

「陷入低潮期的話，暫時先不要畫圖，情況自然就會好轉了。」

這個忠告作為「擺脫不悅狀態的方法」並沒有錯。

但是，**這個解決方法意謂的不是「成長」，而是退化。**

這個階段確實非常痛苦，但是好不容易爬上了一個階段，難道你不會想多努力一點、再往上多爬一階嗎？

只要跨越這個階段、爬上第三段以後，自己的作品裡所蘊含的訊息和作品的優點，就會神奇地傳達給了更多人。這對插畫師而言是最開心的瞬間了。

各位不妨以這個狀態為目標，試著克服低潮期吧？只要把這個狀況樂觀解讀成「這分痛苦不是退化，而是成長！」就能夠跨越低潮期。

千萬別放棄！就只差一步了！

理由3 思考了多少，就會得到多少感謝

無論如何就是畫不好，於是思考了很多，**這個經驗本身會成為你美好的財產保存下來。**

我也常常在畫圖時碰到障礙，當下雖然痛苦，但我將這個時候的經驗和思考的心得，在朋友遇到煩惱時轉告給對方後，對方的反應都是「很值得參考」或「總覺得我能振作起來了」。

思考了多少，自己的財產就會增加多少，然後就可以將這分體悟贈送給某個人。

這麼一想，你不覺得還不錯嗎？

這段路途或許有些崎嶇，但思考後再作畫，可以得到很豐富的收穫。我希望大家一定都要用正向積極的心態堅持繼續創作。

擺脫低潮期的方法

用「畫圖」擺脫低潮期！

低潮期是成長的過程

這就是低潮！

低潮期是成長必經的痛苦！這正是努力的時候！

再刻意也畫不出來

沒有刻意畫不出來

思考並畫下去

試著「臨摹」自己喜歡的圖吧

可以得到很多發現！

原來如此是這樣畫的啊！

Q 覺得畫圖很辛苦時怎麼辦？

A 不准想著要畫得好！

你是否曾經覺得「畫圖變得好痛苦」呢？

雖然我前面談到的內容都是「要做○○才能進步」，但這裡我要談的是截然相反的事。如果要享受畫圖的樂趣，該怎麼辦才好？

那就是**不准想著要畫得好**！

為了享受畫圖的樂趣，我接下來要介紹的三個步驟非常重要。

1 降低門檻

為了開開心心畫圖，重要的是別想得太難。

比方說，有時候我們會在畫草稿時就已經滿足，不想再繼續畫下去。既然如此，那就順從自己的心，在這一步滿足吧！**別一開始就妄想跳得很高！畫到自己心滿意足的程度，只要能做出好幾幅各式各樣的作品就好。**

然後，只要一直這樣畫下去，神奇的是，你就會漸漸開始覺得自己的作品好像少了點什麼。

這正是成長的時機。

接下來，你可以試著多做一件你以往不曾做過的事。在不斷重複「畫到滿足後再加一點東西」的過程中，你就會漸漸察覺自己爬到了很高的階段。

另外還有一點，我認為這個時代的繪師需要**「井底之蛙的能力」**。

現在即使不必特別注意，在網路上也能輕易看到專業人士、厲害繪師的圖畫了，參考這些作品有助於提升自己，但反之也會在成長過程中較早的階段，被迫面對自己實力不足的事實，是個很容易讓人心靈受挫的時代。

人比人氣死人。不要特地拿專業人士、高階繪師和自己過度比較，**認清自己現在的實力才是自己，降低自己心中的門檻也很重要。**

井底之蛙的能力

畫到自己心滿意足就好！承認自己現在的實力，就能開開心心畫圖！

2 嘗試不同以往的事情

不斷重複嘗試同一件事雖然很重要，但要是太拘泥於這件事，可能**就不再是「創作」**，而是變成單純的「作業」。

如此一來，開心的情緒也會消失，在不知不覺中慢慢覺得畫圖「很麻煩」、「好痛苦」。

這種時候，我建議各位**在作畫時加一道不同於以往的步驟！**

我以前任職於遊戲公司，團隊裡曾經流行過在做角色設計時，「用符合角色性格的裝飾文字來寫角色的名字」。

雖然只是多做了這麼一件事，但加了一道步驟，讓原本單調的作業大幅改變，角色的形象比以往更加豐滿，設計的樂趣頓時增加了許多。

像這樣，**加點變化來享受繪畫的樂趣是非常重要的事**。

為了享受繪畫樂趣的變化

在以往的步驟當中多加一道步驟,可以讓原本單調的作業變得更有趣。
就算是「用裝飾文字來寫角色的名字」這麼一點小事,也很有效果。

3 潤飾作品

如果要享受繪畫，一定要感受得到自己的成長。否則應該就無法打從心底覺得「畫圖好好玩！」吧。

因此，**可以輕鬆體會到自我成長的作法，就是潤飾作品**。所謂的潤飾，是指在已經完成的插畫上面疊圖作畫，讓舊作品脫胎換骨變成新作品的方法。

下圖是我自己的插畫潤飾過後的作品。我是有點修飾過頭，已經畫成了完全不一樣的作品了。

「保留設計、背景、情境來潤飾」這種有某種程度限制的方法，或許會比較能夠感受到自己的成長。重製以前的插畫得愈不好，潤飾起來就愈好玩。

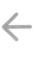

比方說，如果你是還保留著小學時代筆記本的人，那就太棒了！在小學生笨拙的塗鴉旁邊用自己現在的實力重畫那張圖，肯定非常有趣。

當然，也可以使用你最近的插畫。

潤飾自己以前的畫作，可以有效「確認自己的成長」，但潤飾最近的畫作，則是有助於思考「該怎麼做才能畫成更好的圖」。

我一直都在想一件事情。

那就是**儘量迴避痛苦的事，要把享受繪畫的樂趣看得比任何事都重要。**

或許會有人覺得「專業人士可以這樣嗎？」但真的這樣就好了！

因為開心，才會不斷畫下去。不斷畫下去，所以才會愈畫愈好！最重要的是進入這個循環裡。「與周遭的人相比，我畫得很差，畫圖一點也不好玩。」當你這麼想時，就提醒自己不**准畫得太好！無論如何先享受畫圖的樂趣吧！**

影片解說

CHAPTER 5〜6的內容，在「齋藤直葵插圖頻道」（さいとうなおき
YouTube）也有推出影片介紹喔！

Q 提不起幹勁
（P.176）

Q 有幹勁
卻無法專心（P.182）

Q 陷入低潮期
怎麼辦？（P.188）

Q 覺得畫圖很辛苦時
怎麼辦？（P.195）

Q 我畫不出來了……
（P.204）

Q 身邊的人
都反對我畫圖（P.212）

※ 受到其他QR碼干擾而無法讀取
時，請用手指遮住周圍的QR碼
再讀取。

※ 頻道影片以日文為主，未提供
中文翻譯。

CHAPTER

6

創作上你最好要知道的事

不只是插畫，在從事任何創造性活動時，
有些事情千萬不能忘記。
這一章就根據我的實際經驗，
談談要如何思考，才能持續創造出有吸引力的作品。
但願這些建言有助於拓展你未來的可能性。

Q 我畫不出來了⋯⋯

這裡我要來介紹在創作上最重要的事。

為什麼我要談這件事呢，因為我在二十五歲以前太過輕忽這件事，結果體會到了可能再也無法繼續創作作品的恐懼。我希望閱讀這本書的人，絕對不要有這樣的經驗。

雖然有點唐突，不過請各位仔細看下一頁的圖。這是一張樹木生長的圖。

A 那就去運動吧

其實我的老家在務農，我父親經常說的一句話是：

「要種出好吃的農作物，還是要好好做土壤才行啊。」

我不是農業專家，不懂這些細節，但是聽到這句話的你肯定也認同「製作土壤很重要」吧。

204

樹木生長圖

採收

生長

土壤製作

果實

光 CO_2
光

成長

養分

CO_2 CO_2
光

好吃！

樹木為了生長的
儲備

養分 水

土壤的養分

養分

① 樹木為了生長，根部需要從土壤中吸收養分和水。

② 養分儲存在根部，讓樹幹長得又粗又壯。葉子也會進行光合作用，吸收大量養分，然後讓樹木繼續生長。

③ 儲備了充足養分的樹木，會結出又紅又甜的果實。動物和人類吃了這個果實後，將不需要的部分歸還給土壤，再度成為樹木生長所需的養分。

下一頁就是將這張圖替換成「創作作品」的圖。

這是一張「創作樹」的圖。

用創作來比喻的話，樹上結出的蘋果就是作品了吧。

為了讓蘋果更好吃，必須先培養表現力。因此我們需要接觸電影、書籍、動畫、遊戲、音樂、社群網站等五花八門的資訊，補充養分。

我們將運用這些養分完成的作品發表出去，收穫讀者覺得「這部作品好棒！」而開心的模樣和意見回饋，感覺自己有所貢獻，於是能夠認可自己並獲得自我肯定感，想著「要做出更有魅力的作品！」更致力於充實自己的表現力。

我認為創作就是要進入這種循環之中。

但是，剛才提到的過程會讓人忽略下半部，也就是**在無意間忘記「製作土壤」的重要性**。

當我們將理所當然的自然原理套用到自己身上後，瞬間就會變成呆呆的什麼都不懂了。

對於創作表現者而言，或者說得更清楚一點，**對人類而言的「製作土壤」，都是些真的很理**

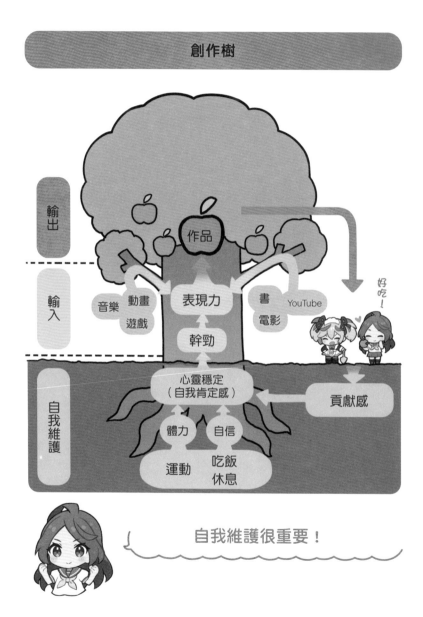

創作樹

輸出

輸入

自我維護

作品

音樂 動畫 表現力 書 YouTube
遊戲 電影

好吃！

幹勁

心靈穩定
（自我肯定感）

貢獻感

體力 自信

運動 吃飯
休息

自我維護很重要！

所當然的事，那就是「吃飯」、「休息」和「運動」。

你是不是覺得「這些我都懂，可是好麻煩喔。每個月運動一、兩次就差不多了吧」？這樣想就慘了！

我前面在談樹木生長圖時，明明任誰都可以輕易理解其中的原理，但是同樣的原理套用到自己身上的那一瞬間，想法就會變成「做土壤？麻煩死了」，這樣不是很矛盾嗎。

我在二十五歲時辭去遊戲公司的工作，成為自由接案的插畫師。

剛起步時沒接到什麼案子，不過隨著案子愈來愈多，等我一回神才發現，工作排程已經滿到半年後、處於沒有半天休假的狀況。

起初我還很高興，但漸漸地我開始勉強自己蠻幹，生活也弄得一團糟。

我吃飯都是到超商買想吃的東西、愛吃多少就吃多少，身體活動也只有從家裡到超商的來回路程而已。我長期睡眠不足，有時候我醒來才發現自己倒在地板上一覺到天明。

這種生活我持續了大約一年，後來才察覺我完全失去了做任何事情的力氣。我只有在那一段

時期，「想畫」的心情真的消失得一乾二淨。

這時的我真的非常焦急，拚命思索「這到底是怎麼一回事」，但因為當時的我已經失去了理智，沒辦法自己找出原因。

如今想來我實在是很幸運，我因為胃痛住了院，和那裡的醫生諮詢後，他給了我這些建議：

「一定是你都坐著不動，導致血液循環不良。要是你再繼續這樣過日子，當然就不會有力氣了。」

要先好好休息，然後多少運動一下。」

我記得自己聽到這些話時，老實說還有點想頂嘴反駁「我的狀況才沒這麼單純！」但又想到「這畢竟是醫生的建議」，於是才減少工作量，開始上健身房運動。

結果，症狀有了驚人的改善。我恢復了精神，不像以前那麼易累，而且最重要的是，**「想畫圖」的幹勁復活了。**

我才終於發覺，**如果想要穩定繼續創作作品，「製作土壤」這一步真的很重要。**

要是像我一樣忽略了「製作土壤」，也就是「自我維護」，就會引起下一頁提到的三大不幸。

到了這個地步就會很可怕喔。

在自我維護時，**特別需要注意的是運動！**

大多數人想要知道的，應該都是土壤上面的部分吧。

也就是吸收什麼樣的資訊、培養出什麼樣的表現力，才能栽培出香甜的果實。大家肯定都很興奮，期待能聽到這些話題。

但是，**人在疏於運動、失去健康的狀態下，不管是輸入還是輸出都辦不到。**

如果想創作出有吸引力的作品，首先要注重自己的「土壤製作」、也就是自我維護才行！

三大不幸

忽略自我維護或是維護得不夠，就會發生下列3種不幸。

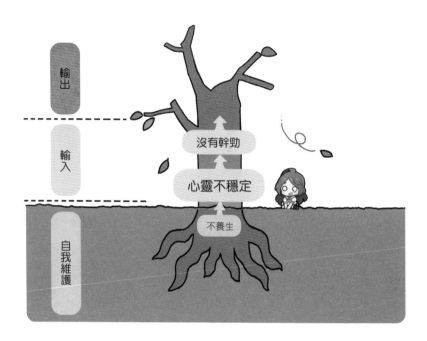

輸出

輸入

自我維護

沒有幹勁

心靈不穩定

不養生

1.根無法支撐

若沒有充分的運動、飲食、休息，體力和自信就會逐漸流失，心靈也會變得搖搖欲墜。

2.樹幹長不粗

拿不出幹勁，就無法吸收各種資訊，陷入無法好好吸收輸入資訊的狀態，名為「表現力」的樹幹會愈長愈瘦。

3.結不出果實

表現力的樹幹只要一旦變瘦，就會做不出優秀的作品。作品基本上只能依靠輸入才能持續創作出來。最後，樹木就會枯死。

Q 身邊的人都反對我畫圖

A 逃避那些反對意見吧！

應該有些人在宣稱「我要當插畫師」以後，會被身邊的人勸說「那種工作只有一小撮人才能做啦！」「你辦不到啦！還是死了這條心，去找份穩定的工作吧」之類的話吧。但是，遇到會給出這種建議的人，你都應該要躲得遠遠的，理由有以下三個。

理由1 ┃ **他們只是害怕你成長**

「你辦不到啦！」「還是死心吧！」

你覺得對方為什麼要這麼說呢？那是因為**他不希望你成長**。

這種行為與人類腦部最原始的機制息息相關。

各位聽過「爬蟲類腦」嗎？這是人類大腦從零歲到七歲發展的部分，會驅動「想保護自身安全」、「不想死！」這些意識，具有延續生命的作用。

而爬蟲類腦會做出的最優先選擇就是「不要改變」，因為「變化＝危險」！

所以，這種腦部作用較強的人，都會沒來由地討厭新事物。這股不想改變的意識，會波及他周遭的人。於是，他對於改變的恐懼就會在無意識中轉化成「不可能」、「放棄吧」之類的詞語告訴別人。

反過來看，這也代表你已經成長、已經有能力面對新的挑戰，到了會讓那個人害怕的地步。

因此，假使你身邊有人這麼對你說，你反而要更有自信。

盡可能遠離會給你負面建議的人，不斷挑戰新事物吧！

應當遠離有爬蟲類腦的人

會做出負面建議的人，只是害怕你改變而已。別在意他們，儘量去挑戰新事物吧！

爬蟲類腦的人

喜歡
· 一成不變
· 安全

討厭
· 改變
· 未知的事物

→ 變化＝危險

小K要是變了，
那我可能也迫要改變啊。

明明就還畫得很爛啊⋯⋯

我沒見過把畫圖當工作的人，
肯定不會成功的啦。

理由2 他們根本不清楚你的未來

剛才提到的爬蟲類腦的人，當中應該也有好好分析過你的實力，於是選擇阻止你挑戰的人吧？但是你千萬不能忘記，對方終歸只是憑你現在的實力才給出建議。

比方說，各位在小的時候需要倒吊單槓、騎腳踏車、在游泳池裡游二十五公尺時，是否都曾經在一開始覺得不可能辦到呢？那現在的你能做到嗎？絕大多數都已經會做了吧！

這都是因為你相信「我絕對辦得到！」並且完成了挑戰。

別因為現在的實力無法做到就放棄，想像自己未來的模樣、自己成功後的姿態，去挑戰新事物後，才會成就現在的你。

所以，別人光憑你現在的實力就斷定「不可能」、「辦不到」，這些話你根本沒有必要放在心上。你甚至可以對這種人這麼說：

「就是因為我現在做不到才想做，未來已經成長的我絕對辦得到！」

他們都是局外人

對你說「不可能啦，還是死心吧」的人當中，應該也有認真擔心你的人吧。**那個人是因為你打算走向他不怎麼熟悉的道路而感到不安，所以才會忍不住對你提出忠告……**

「那邊太危險了！到這裡來吧！」

是吧？

不過，我還是要把話說得狠一點——那個給你忠告的人，是你目標領域的專家嗎？恐怕不是吧？

這些話是出於對你的擔憂，因此一定會打動你的心。

我這麼說或許很殘忍，但擔心你的人所說的話，你沒有必要照單全收。他說的話聽聽就好，然後盡快與對方保持距離吧。

無論如何，你都要好好珍惜自己未來的可能性，以及今後將會開花結果的才能。

得到負面建議的應對方法

應對方法有以下兩個！

不可能啦

1. 遠離對方

這個人並沒有相關的經驗，只是單純擔心我而已。他應該很害怕我會不斷成長、改變成他不熟悉的模樣。

2. 正向解讀

他只知道我現在的實力，所以才會這麼說。但是，等他看見5年後、10年後的我以後，肯定會大吃一驚吧～

寫給翻開這本書的你

最後，請讓我再多談一點我這個人。

我從事自由插畫家這份工作已經有十年以上，正確來說，我是在十九歲的時候出道，所以到今年是第二十年。

幸運的是，「我辦不到，還是放棄吧」這個念頭從來不曾出現在我的腦海中。

我的日子過得相當自由，挑戰過形形色色的事物。其中也遭遇過失敗，但我挑戰過的事（漫畫、插畫、YouTube），絕大多數在某種程度下都能順利成形。

但是，這並不是因為我有什麼特殊的才能。我一路也經歷過無數次挫折和失敗，不過，我對於自己的失敗並沒有那麼悲觀。

我頂多只會覺得「那個失敗了呀（笑）。啊～真是服了，服了」，可以的話，還會想成是「我又多了經驗談可以到處說了，真走運」。

為什麼我有辦法這樣想呢？原因應該可以追溯到我小的時候。

我的老家是務農種稻，所以完全沒有人教我繪畫的技術，我也沒有接受過專業教育。

我認識的朋友當中，有人的父母是設計師、是插畫師，他們就是有所謂的「優良血統」的人。我每次聽他們說自己的事、聽他們談起和父母的關係，都會覺得「好羨慕喔」。

但是，我的父母卻送給我一個非常棒的禮物，那就是「相信自己」。用言語來表達的話，就是簡單的一句話「你一定辦得到」。

在我的記憶中，父母從來不曾對我說過「你不可能啦」。

我從小反而一直都是聽著「你是天才啊」、「你一定辦得到」這些毫無根據的話長大的。

這些話真的一點根據也沒有，我小時候從來沒有拿過什麼第一名，即使是畫圖也沒有獲得特別的獎項。

就算我只是小孩子，也難免會覺得「說得太過頭了吧」。但是，我的父母就是一直一直不斷把這些話送給我。

相信「我一定辦得到」。

我一方面覺得他們「說過頭」，一方面也會感到羞恥，覺得「根本不必說到這種程度吧」。不過一直被最親近的人這樣說，這些話還真的會慢慢滲透到我的內心，於是我就在無意識中相信了。

如今回想起來，因為有這樣的體驗，我不管遇到障礙受挫、失敗多少次，都能深信「是我的話應該辦得到」，所以才能堅持到今天。

或許，我也曾經被某些人說過很多次「你不可能啦」、「你辦不到」這些話。可是啊，我一點

印象也沒有。

我打從心底相信父母對我說的「你一定辦得到」，於是也在不知不覺中打從心底相信自己，

所以才能夠在無意識中遠離那些負面的話語。縱使有人說我「你辦不到的啦」，我也只會覺

得「這個人只認識現在的我，所以才會這麼說。看我十年後怎麼讓他大吃一驚」！

我想我是衷心這麼認為的，至今依然這麼想。

多虧父母給了我這麼棒的禮物，才有現在的我。

而我要像父母送給我的禮物一樣，把這句話送給你。

如果是你，那就辦得到。

你一定辦得到。

齋藤直葵

著者簡介

齋藤直葵

插畫家。1982年生於日本山形縣。多摩美術大學畢業
後,曾任職於遊戲公司,現為自由工作者。負責漫畫
《刃牙》彩色版的上色、遊戲《Dragalia Lost～失落的
龍絆～》主筆插畫師,另外也是「寶可夢卡牌」官方
畫師。目前也以YouTuber的身分發布有助於創作者的
資訊,正全力活動中。

参考文献

『メモの魔力』（前田裕二 著 / 幻冬舎）

『100万人に1人の存在になる方法』
（藤原和博 著 / ダイヤモンド社）

『トヨタで学んだ「紙1枚！」にまと
める技術』（浅田すぐる 著 / サンマー
ク出版）

Originally published in Japan by PIE International
Under the title うまく描くの禁止　ツラくないイラスト上達法
(Umaku Kaku no Kinshi - Tsurakunai Irasuto Joutatsuhou-)
© 2021 Naoki Saito / PIE International
Original Japanese Edition Creative Staff:
著者・カバーイラスト　さいとう なおき
挿絵協力　かにょこ
ブックデザイン　西垂水 敦・松山千尋・市川さつき（krran）
編集　杵淵恵子
Complex Chinese translation rights arranged through Bardon-Chinese Media Agency, Taiwan

不准畫太好

人氣YouTuber的4大繪圖障礙破解術

出　　　　版／楓書坊文化出版社
地　　　　址／新北市板橋區信義路163巷3號10樓
郵 政 劃 撥／19907596　楓書坊文化出版社
網　　　　址／www.maplebook.com.tw
電　　　　話／02-2957-6096
傳　　　　真／02-2957-6435
作　　　　者／齋藤直葵
譯　　　　者／陳聖怡
責 任 編 輯／江婉瑄
內 文 排 版／謝政龍
校　　　　對／邱鈺萱
港 澳 經 銷／泛華發行代理有限公司
定　　　　價／350元
二 版 日 期／2023年12月

國家圖書館出版品預行編目資料

不准畫太好 人氣YouTuber的4大繪圖障礙破解
術 / 齋藤直葵作；陳聖怡譯. -- 初版. -- 新北市：
楓書坊文化出版社, 2022.05　　面；　公分

ISBN 978-986-377-776-2（平裝）

1. 插畫 2. 繪畫技法

947.45　　　　　　　　　　　111003742